西安音乐学院
XI'AN CONSERVATORY OF MUSIC

社会艺术水平考级教材

# 拉丁舞

王　萍 ◎ 主编

西北工业大学出版社

西安

### 图书在版编目(CIP)数据

拉丁舞/王萍主编. —西安:西北工业大学出版社,2019.11
 ISBN 978-7-5612-6870-4

Ⅰ.①拉… Ⅱ.①王… Ⅲ.①拉丁舞-水平考试-教材 Ⅳ.①J732.8

中国版本图书馆 CIP 数据核字(2019)第 251827 号

LA DING WU
拉 丁 舞

| 责任编辑:蒋民昌 | 策划编辑:蒋民昌 郭 斌 |
|---|---|
| 责任校对:李 杰 | 装帧设计:董晓伟 |

出版发行:西北工业大学出版社
通信地址:西安市友谊西路 127 号　　邮编:710072
电　　话:(029)88491757,88493844
网　　址:www.nwpup.com
印 刷 者:陕西向阳印务有限公司
开　　本:880 mm×1 230 mm　　1/16
印　　张:8
字　　数:247 千字
版　　次:2019 年 11 月第 1 版　　2019 年 11 月第 1 次印刷
定　　价:35.00 元

如有印装问题请与出版社联系调换

西安音乐学院社会艺术水平考级教材

# 《拉丁舞》编委会

主　　任　张立杰　王　真
副 主 任　安金玉　鲁日融
秘 书 长　高晓鹏
副秘书长　张　云　刘　静　王丽莎

主　　编　王　萍
编　　者　陈文芳　祝成成　付　凯　罗祥晋
　　　　　袁　月　王丽莎　王柏然

# 考 试 要 求

一、拉丁舞考级共分为十个等级，在教师指导下，考生应根据自己所掌握的程度逐级报考。

二、考级所选曲目应符合体育舞蹈联合会标准，播放音乐时长至少为考级组合时长两倍。

三、考生着装应符合体育舞蹈联合会要求，少儿考生着装应注意不得露背，不得佩戴头饰和饰品，着淡妆，梳发髻。

四、评委评价时应注重：规定组合完成度、节拍契合度、考生个人发挥等方面。

# 前　言

社会艺术水平考级主要是面向社会青少年以及广大业余音乐艺术爱好者,通过考试形式对其艺术水平进行测评和给予指导的活动,其主要目的是以启蒙教育、普及教育为主,以提升国民文化艺术素质为宗旨。西安音乐学院"社会艺术考级中心"成立于1992年2月,是经陕西省文化厅批准、文化部注册的西北地区唯一的专业音乐院校社会艺术考级单位。多年来,西安音乐学院考级委员会已为社会培养了近万名后备音乐学子,为国内音乐专业院校和普通高校输送了数量可观的后备生和艺术特长生。

为适应新时代下社会艺术考级发展的新要求,进一步提升社会艺术考级教材的针对性、系统性和规范性。根据中华人民共和国文化和旅游部相关文件精神:社会艺术水平考级机构必须要有自编的考级教材,并根据教材制定自己的考级内容与标准。在校领导和各院系的大力支持下,学校考级中心聘请了校内专家教授成立了社会艺术考级教材编委会,经过两年的精心筹划,现已完成了钢琴、电子琴、双排键、手风琴、大提琴、小提琴、萨克斯、单簧管、小号、长笛、古筝、琵琶、二胡、竹笛、民谣吉他、古典吉他、爵士鼓、美声唱法、合唱、少儿歌唱、中国民族民间舞、拉丁舞、朗诵等20余个专业方向的23种(包括上、下册共36册)教材的编写工作。这是一套囊括多学科专业方向、内容丰富、循序渐进、技术规范并彰显地域风格特色经典作品的社会艺术考级教材,是一套具有广泛实用价值的社会艺术考级丛书。

本教材的出版将大大提升社会艺术考级的规范化、科学化、专业化建设,是一套具有开拓性、创新性、学术性的实用教材。

本套教材适用于全国各地考级单位和艺术培训机构的教学。它将有助于广大青少年和社会音乐艺术爱好者的艺术演奏与表演水平的提升,进而达到普及艺术教育,提高国民艺术鉴赏水平和审美情趣的目的。

<div align="right">

编委会

2019年7月

</div>

# 目　　录

**第一章　拉丁舞概述** …………………………………………………………………………（1）
　　第一节　拉丁舞的发展简况 ………………………………………………………………（1）
　　第二节　拉丁舞的定义与特点 ……………………………………………………………（2）
　　第三节　拉丁舞各舞种的风格 ……………………………………………………………（3）
　　第四节　开展拉丁舞教学的意义 …………………………………………………………（4）

**第二章　拉丁舞基础常识** ……………………………………………………………………（7）
　　第一节　拉丁舞基本姿态 …………………………………………………………………（7）
　　第二节　拉丁舞音乐常识 …………………………………………………………………（8）
　　第三节　拉丁舞（体育舞蹈）的竞赛常识 …………………………………………………（9）
　　第四节　拉丁舞国际常用名词及术语动作 ………………………………………………（10）
　　第五节　拉丁舞（体育舞蹈）教学法 ………………………………………………………（16）

**第三章　拉丁舞技术通则** ……………………………………………………………………（21）
　　第一节　拉丁舞身体基本姿势 ……………………………………………………………（21）
　　第二节　拉丁舞基本身体位置术语 ………………………………………………………（23）
　　第三节　拉丁舞通用动作 …………………………………………………………………（31）
　　第四节　拉丁舞基本礼仪 …………………………………………………………………（41）

**第四章　拉丁舞技术等级规定组合** …………………………………………………………（43）
　　第一级　单人伦巴舞 ………………………………………………………………………（43）
　　第二级　单人恰恰舞 ………………………………………………………………………（43）
　　第三级　双人伦巴舞、双人恰恰舞 ………………………………………………………（44）
　　第四级　单人伦巴舞、单人恰恰舞 ………………………………………………………（45）
　　第五级　单人牛仔舞 ………………………………………………………………………（46）
　　第六级　双人伦巴舞、双人恰恰舞、双人牛仔舞 ………………………………………（47）
　　第七级　单人伦巴舞、单人恰恰舞、单人牛仔舞、单人桑巴舞 ………………………（48）
　　第八级　双人伦巴舞、双人恰恰舞、双人牛仔舞 ………………………………………（50）
　　第九级　双人桑巴舞、双人斗牛舞 ………………………………………………………（52）
　　第十级　双人伦巴舞、双人恰恰舞、双人牛仔舞、双人桑巴舞、双人斗牛舞 …………（53）

## 第五章　拉丁舞常用舞步详解 …………………………………………………… (57)
### 第一节　伦巴舞舞步 ……………………………………………………… (57)
### 第二节　恰恰舞舞步 ……………………………………………………… (60)
### 第三节　牛仔舞舞步 ……………………………………………………… (62)
### 第四节　桑巴舞舞步 ……………………………………………………… (63)
### 第五节　斗牛舞舞步 ……………………………………………………… (65)

## 第六章　拉丁舞视唱练耳 …………………………………………………… (68)
### 第一级视唱练耳 …………………………………………………………… (68)
### 第二级视唱练耳 …………………………………………………………… (74)
### 第三级视唱练耳 …………………………………………………………… (78)
### 第四级视唱练耳 …………………………………………………………… (84)
### 第五级视唱练耳 …………………………………………………………… (91)
### 第六级视唱练耳 …………………………………………………………… (96)
### 第七级视唱练耳 …………………………………………………………… (101)
### 第八级视唱练耳 …………………………………………………………… (106)
### 第九级视唱练耳 …………………………………………………………… (111)
### 第十级视唱练耳 …………………………………………………………… (115)

## 感谢 …………………………………………………………………………… (120)

# 第一章　拉丁舞概述

拉丁舞是体育舞蹈的一类，体育舞蹈按照其舞蹈风格特点和动作技术结构可分为摩登舞和拉丁舞两大类，本书则以拉丁舞的教学讲解为主。体育舞蹈原名国际标准舞，主要以人形体动作作为表现形式，通过不同形式的音乐，表达人内心情感，具有健身、竞技、娱乐、审美等文化价值。同时体育舞蹈也是一种沟通不同民族、国家以及个人情感的世界语言和形体语言，其独特的表现形式和国际性是任何体育项目和艺术形式无法替代的。体育舞蹈有着丰富的内涵，融艺术、体育、舞蹈、音乐、服饰于一体，并且涉及学科范围广，包括舞蹈学、音乐学、生理学、心理学、解剖学、力学、美学、服饰学和运动训练等，是健与美相结合的运动项目的典范。

## 第一节　拉丁舞的发展简况

拉丁舞的起源追溯起来相当复杂，它的每一个舞种都起源于不同的国家，有着不同的背景、历史和发展历程，不过其中绝大多数都来源于美洲地区，而它们又是美洲、欧洲和非洲这三种文化的融合体。

早在16世纪的时候，欧洲的征服者们为了得到充足的劳力而把大批的非洲黑人输送到美洲大陆，到了17至18世纪，美洲、欧洲和非洲这三个洲的文化已在美洲大陆上逐步融合。舞蹈作为中下层人群的主要娱乐方式，自然也充分体现出了这种文化的融合，而且随着后来欧洲宫廷舞蹈拉丁舞表演元素的流入，这些民间舞蹈又有了进一步的规范、衍变和完善。

第二次世界大战结束后，美国人将这些舞蹈传播到世界各地，特别在欧洲广为流行。随后，英国皇家舞蹈教师协会把舞厅舞（国标舞）的搜集、整理放在了工作首位，对其进行了规范和加工，约在1950年，英国皇家舞蹈教师协会在狐步舞、探戈舞、慢华尔兹和快步舞的基础上，又构建快华尔兹、恰恰舞、伦巴舞、牛仔舞、桑巴舞和斗牛舞的国标舞文字理论教学标准，使国标舞的舞种数量达到10种。约在1955年，国标舞的10种舞数量被确立下来，并一直沿用至今。1960年拉丁舞列入了世界锦标比赛项目，并将其分为伦巴舞、桑巴舞、恰恰舞、斗牛舞和牛仔舞五种，对它们的舞步、节拍等各方面也都有了统一的规定。

此外，还把上述10种国标舞分割成摩登舞（华尔兹、探戈舞、快步舞、狐步舞、维也纳华尔兹）和拉丁舞（伦巴舞、恰恰舞、牛仔舞、桑巴舞、斗牛舞）两类舞系，从而形成1套理论，2类舞系，10支舞种。

古巴是拉丁舞和拉丁音乐的发源地。最初，拉丁的音乐和舞蹈是人们庆祝胜利或丰收的一种表达方式，后来渐渐发展为年轻人相互表达爱慕之情的一种方法。在其发展过程中，拉丁舞曾因为动作过于热情、表达情感过于直率又没有任何约束而受到排斥，但这并没有影响到拉丁舞的发展，令人无法抗拒的魅力终使拉丁舞风靡世界。

# 第二节　拉丁舞的定义与特点

## 一、拉丁舞的定义

拉丁舞是一种由男、女双人（或多对男、女组成的团队）在界定的音乐节奏范围内，正确展示和运用身体技术与技巧，包括身体姿势的控制能力、动作力量的表现能力、地板空间的应用能力等，能突显舞蹈质感的动作，并结合艺术表现力来完成的具有规范性和程序性的运动项目。

## 二、拉丁舞的特点

1. 规范性

拉丁舞（体育舞蹈）正是由于其规范、完整的舞蹈体系，才得以在全球推广，正如古典舞和西方芭蕾舞一样，它是经过数百年历史的锤炼，经过几代人的加工而成的。

2. 艺术性

拉丁舞（体育舞蹈）是一项融技术与艺术于一体的运动项目，在现今体育舞蹈的发展历程中，体育舞蹈的各种舞蹈秀和舞台剧都已经向人们昭显了其独特的艺术魅力。

3. 竞技性和健身性

竞技性主要体现在其体育竞赛性质，即运动员必须按照比赛规定，通过竞赛角逐获取其成绩。比赛考验运动员的力量、平衡、柔韧、协调等能力，优秀的运动员需要在这些方面达到极致以追求舞蹈状态的极限展示。

健身性主要体现在其锻炼价值上,从20世纪60年代至今,许多科研人员对体育舞蹈的生理和心理作用做过研究,通过对人体能量代谢、能量消耗和心率变化的测定,显示出华尔兹舞和探戈舞的能量代谢高于网球,与羽毛球相近。可见,体育舞蹈引起人的生理变化是明显的,它是陶冶情操、锻炼体魄的一种极好形式。

4. 娱乐性

体育舞蹈既有别于舞蹈艺术,又有别于其它体育项目。体育舞蹈强调的是娱乐性和健身性,强调身心的和谐发展,体育舞蹈是人们交流思想、抒发情感的最好形式之一。

# 第三节 拉丁舞各舞种的风格

## 一、伦巴舞

伦巴舞(Rumba)是拉丁舞中最具有代表性的舞蹈,它起源于古巴,是表现男女之间爱情故事的舞蹈。舞伴之间,若隐若现,若即若离。女士柔美多姿,性感妩媚;男士动作舒展,双人造型极其漂亮。伦巴音乐浪漫、缠绵,舞蹈风格柔媚、抒情,是表现爱情的舞蹈,具有舒展优美,婀娜多姿的风格,其中尤为凸显了女性婀娜多姿的美态。伦巴舞因在拉丁舞中历史悠久,舞蹈成熟和它那异国情调的独特风格,被誉为"拉丁舞之魂"。

## 二、恰恰舞

恰恰舞(Cha-Cha)起源于墨西哥,虽然舞步和伦巴舞有些相似,但是风格明显不同。它是表现男士挑逗女士的一种舞蹈,所以男士动作除了帅气潇洒,还带有一种玩世不恭的感觉。女士魅力四射,激情狂野,从而吸引舞伴。恰恰舞的音乐节奏欢快,节奏感强,动作干净利落,舞步花俏,整个舞蹈给人热烈、活泼、俏皮的感觉。它是拉丁舞中最流行的舞蹈。

## 三、牛仔舞

牛仔舞(Jive)起源于美国西部,它是一种节奏欢快、诙谐幽默的舞蹈。它要求舞步轻快,动作敏捷。早期牛仔舞更多注重身体摆荡,现在的牛仔舞增加了更多的垂直的弹跳踢腿。一般比赛中牛仔舞最后进行,用来表现舞者的体力和耐力。

### 四、桑巴舞

桑巴舞(Samba)起源于巴西,是巴西人狂欢节必跳的舞蹈。桑巴舞给人热情奔放、激情狂野的感觉。它的音乐最富有旋律,鼓点节奏变化多端。桑巴舞最重要的就是前后的反弹,这种摇曳的感觉一直贯穿整个舞蹈。由于它在移动时沿舞程线绕场进行,因此它是拉丁舞中行进性的舞蹈。

### 五、斗牛舞

斗牛舞(Paso Doble)起源于法国,发展于西班牙。斗牛舞是重点表现男士的舞蹈,它的音乐一般是进行曲,特点是雄壮亢奋。斗牛舞要求男士气宇昂,刚劲威猛,突出斗牛士的勇敢强悍。女士一般比作斗牛士手中的红色斗篷,有时候是牛,有时候是弗拉明戈女郎。斗牛舞表演中有时添加了委婉抒情的部分,和激烈部分形成对比,用来表现出斗牛士的内心世界。

## 第四节 开展拉丁舞教学的意义

拉丁舞可作为人们工作学习之余的一项娱乐活动,人们既可以去观看拉丁舞表演,也可参加各种舞会,伴随着悠扬动听的音乐翩翩起舞,亦或端庄典雅,亦或激烈奔放,不仅可以愉悦身心,缓解疲劳,还可以锻炼身体、陶冶情操。通过对拉丁舞的学习、锻炼和交流,能够起到以下作用。

### 一、健身作用

拉丁舞是体育舞蹈的一类,顾名思义,它可以说是体育与舞蹈的结合,也是一项新兴的体育项目。体育家古里克曾经说过:跳舞能够消除过剩的脂肪,代之以健壮的肌肉组织,使软化、迟钝和缺乏活力的肌肉重新变得充满活力和具有弹性。由此可见,拉丁舞对人体健康的促进作用。

1. 提高运动系统的机能

拉丁舞中的桑巴舞、牛仔舞等舞蹈的一系列弹跳动作是靠膝关节以及踝关节的屈伸配合来使身体上下摆动的,经常进行此类舞步锻炼能够提高关节灵活性,使韧带、肌腱等组织更富

有弹性。

**2. 增强心血管系统的机能**

拉丁舞是一项有氧运动项目,长期锻炼能够促进血液循环,增强心肌功能,提高心脏供血能力,还可以改善血管壁的弹性以及营养状况,延缓其硬化。

**3. 提高呼吸系统的机能**

在拉丁舞的练习中,人体的肺通气量成倍增长,肺泡扩张率提高,从而增大了肺部容积,提高人体吸氧量。经常参加拉丁舞锻炼会使呼吸肌变得有力,安静时呼吸加深、呼吸次数减少,运动时吸氧量增大,从而使机体具有较强的有氧代谢能力。

**4. 改善消化系统的机能**

拉丁舞的髋部运动较多,这不但使得腰腹部的肌肉以及骨盆肌得到锻炼,而且加强了胃肠的蠕动,增强了消化能力,有助于营养的有效吸收和利用。

**5. 塑造形体**

拉丁舞对技术动作和身体姿态的要求能影响人的基本姿态。长期进行拉丁舞的锻炼可以改善不良的身体姿态,比如驼背,从而形成优美的姿态,在日常生活中表现出一种良好的气质与修养,给人以朝气蓬勃、健康向上的感觉。拉丁舞技术动作中对力量、速度、爆发力的练习能使得人的肌肉紧致有弹性,减少人体脂肪的含量,使人匀称健美。

## 二、社会作用

**1. 娱乐作用**

拉丁舞是一项高雅的体育艺术娱乐活动,伴随着优美的音乐和协调的舞步人们不但可以锻炼身体,还可以感受到热情、活力、快乐与自信,以及实现自我的成就感,这能够促进人们的情绪和心理良性发展,达到促进身心健康和提高生活质量的功效。

**2. 社交作用**

拉丁舞是一种国际流行的社交舞,由于其独特的双人舞风格和统一的国际标准,不同地域、不同民族、不同国家都可以将它作为一种共通的形体社交语言。拉丁舞的练习基本上可分为自娱、表演、竞赛三个层次,其中自娱性的舞蹈具有最广泛的受众群体,男女老幼均可参加,在此过程中,人们可以交流感情、促进交往、增进感情。

**3. 欣赏的作用**

拉丁舞塑造了大量的审美客体,其团体舞更是创造美的载体。集体舞中默契的配合,位

置、队形的变化，伴之以相应的音乐，构成一幅幅刚健、优美、丰富多彩的动态画面，充分展示了运动员的队形美、姿态美、动作美、服饰美、造型美、图形美，令人赏心悦目，具有极高的审美价值。

## 三、教育作用

1. 改善人际关系，调解心理平衡

拉丁舞作为社交舞蹈，因其独特的双人舞形式，是人们交流思想、沟通情感的最好形式。伴随着舞曲配合着优美的舞步，舞者通过肢体接触，在频繁的交换位置和往返循环中，得以密切接触，增进感情。在特定的舞步配合下，人们的情绪和兴致可以互相启发、感染，产生共鸣，共同享受舞蹈带来的乐趣。这使得人们的自我封闭意识渐渐消退，增强人们之间的沟通和交往意识，消除隔阂，增进友谊，起到自我教育和相互感化的重要作用。

拉丁舞作为一项运动项目不仅能强身健体、促进心理健康水平提高，更因其作为竞技体育项目的竞技性、秩序性等特点，能够使得舞者在练习中养成互相尊重、遵守纪律和规范的习惯。

2. 陶冶情操，提高艺术修养

美是舞蹈的魅力之所在，拉丁舞更是如此。它以舞者的肢体动作为主要媒介，将动作美、意识美以及音乐美等融合在一起，将心理情感和生理运动紧密结合在一起，达到昭示美、塑造美、弘扬美的目的。舞者在心情愉快的氛围中进行锻炼，心理和情操得到和净化和陶冶，精神面貌和气质修养得到全面改善。

# 第二章　拉丁舞基础常识

## 第一节　拉丁舞基本姿态

### 一、基本姿态

一般情况下,握持是男女士的手掌对手掌,男士以拇指和四根手指握住女士的手背,但握法要以手臂当时的位置而定。当双方分开时,女士的手掌向下,男士的手在其下面,掌心向上,以拇指握住女士的手背;在闭握式时,男士的左手与女士的右手手腕要平直,而女士的手腕则要微向后弯。姿态上,伦巴舞与恰恰舞一致:两脚轻松、自然地靠拢站立,抬头、挺胸、沉肩,脊椎骨伸直,任一脚向侧跨出一步,支撑重心的另一只脚伸直且重心全部放在这只脚上,使骨盆向侧后方移动(移动的幅度以不影响上身姿态为原则),膝盖向后方紧锁。桑巴舞和牛仔舞一致:两脚轻松、自然地靠拢站立,抬头、挺胸、立腰、沉肩,任一脚向侧跨出一步,支撑重心的另一只脚伸直且重心全部放在这只脚上,使重心前移到前脚掌,但后跟不离地,膝盖向后不能紧锁。斗牛舞因为没有骨盆和臀部的动作,姿态和其他舞不同:骨盆向前微微倾斜,重心均匀地分布在两只脚掌上,在腿伸直时,膝盖不能向后扣紧。

### 二、握持姿态

1. 闭式握持姿态

在伦巴舞、恰恰舞、桑巴舞和牛仔舞中,男女相距约15厘米,女士略靠男士的右侧,重心可以落在两人相对的任意一脚上,男士的右手轻放在女士的左肩胛骨的下半部,手肘的高度约与女士的胸部平齐,女士的左臂轻靠在男士的右臂上,左手轻放在男士的右肩上。男士的左臂高度与右臂相互对齐,左臂上举,手心约在鼻子的高度(牛仔舞中手臂握持的位置稍微低一点),男士的左手微握女士的右手,大约位置在两人之间的中心点。斗牛舞握持姿态除了男女士身

体相贴、男士左手臂握女士右手臂抬高大约15厘米外,其他握姿和上述舞种基本一致。

2.分式握持姿态

男、女分开大约一个手臂的距离,互相对视,握手有男左女右,男右女左,男右女右或男女不相握。握手时,肘略为弯曲,双手高度略低于胸骨,不握的手向外侧伸出略为下收弯曲,手臂与肩成一柔和曲线,身体重心放在男女相对的任意一脚上。

# 第二节 拉丁舞音乐常识

拉丁舞的音乐,基本运用鼓声,打击乐器和低音乐器清晰地演奏出基本节奏来。它的强拍是用鼓声"蓬"来表示,弱拍是钹声"嚓"进行配合。一般应在乐曲的开始根据节拍强弱和节奏来判断舞种,桑巴舞、牛仔舞、斗牛舞都必须在强拍起步,伦巴舞、恰恰舞则要在弱拍起步。

## 一、伦巴舞

伦巴舞4/4拍,每小节四拍,节奏是"强、弱、强、弱",舞曲中鼓钹声为"蓬、嚓、蓬、嚓",强拍后的弱拍起步,四拍走三步,节拍是"2,3,4~1",第2拍和第3拍各走一步,第4拍和第1拍共走一步,每分钟25~27小节。

## 二、恰恰舞

恰恰舞4/4拍,每小节四拍,节奏是"强、弱、强、弱",舞曲中鼓钹声为"蓬、嚓、蓬、嚓",强拍后的弱拍起步,4拍跳5步(2,3,4&1),包括三个慢步和两个快步,慢步占一拍,快步占半拍,每分钟30~32小节。

## 三、牛仔舞

牛仔舞4/4拍,每小节四拍,节奏是"强、弱、次强、弱",舞曲中鼓钹声为"蓬、嚓、蓬、嚓",一拍走一步或两拍走三步,每分钟42~44小节。

## 四、桑巴舞

桑巴舞2/4拍,每小节四拍,节奏是"强、弱、强、弱",舞曲中鼓钹声为"蓬、嚓、蓬、嚓",一拍

走一步或者一拍走两步,每分钟50～52小节。

### 五、斗牛舞

斗牛舞2/4拍,每小节四拍,节奏是"强、弱、强、弱",舞曲中鼓钹声为"蓬、嚓、蓬、嚓",斗牛舞使用的是西班牙祭典、西班牙吉普赛舞曲的音乐结构,或者其他具有相同音乐结构的舞曲,是拉丁舞中唯一一支具有相对固定节拍数的舞蹈,每分钟60～62小节。

## 第三节 拉丁舞(体育舞蹈)的竞赛常识

### 一、体育舞蹈的竞赛特点

体育舞蹈是从文艺转变而来的项目,因此它既有文艺的痕迹又有体育的特点。

1. 主持人制

体育舞蹈比赛自始至终在主持人的指挥和控制下运行,主持人既是司仪、广播员,又是宣传鼓动员、观众代言人,是场上的中心人物。

2. 比赛和表演结合

体育舞蹈比赛之前、中间或结尾,经常穿插国内外优秀选手的表演,既可使比赛更加丰富多彩,气氛热烈,也可使裁判、参赛选手和记分组等竞赛人员得以休息和重新准备。

3. "淘汰"与"顺位"结合的比赛方法

体育舞蹈比赛从预赛到半决赛采用淘汰制比赛方法,即根据竞赛编排从参赛人数中按规定录取定量选手进入下一轮比赛,淘汰其余选手。按国际惯例,最后通常取6对选手进入决赛。在决赛比赛中采用顺位法决定单项和全能的名次。

4. 评分特点

体育舞蹈评议时每个评委要在1分30秒～2分30秒的时间内,从6～20对选手中确定入选名单或名次顺序,这要求评委精力集中,业务熟练,眼光敏锐,反应迅速,判断正确。

### 二、体育舞蹈比赛场地、音乐和服装

体育舞蹈比赛场地长23米,宽15米。选手按逆时针方向运行,交换舞程线时应过中

心线。

比赛音乐决赛时每曲 2 分 30 秒,其他赛时每曲还规定不得少于 1 分 30 秒。

比赛服装规定:摩登舞男子穿燕尾服,女子穿不过脚踝的长裙。拉丁舞服装应有拉美风格,男女选手服装必须协调。专业选手背号为黑底白字,业余选手背号为白底黑字。

### 三、体育舞蹈竞赛的裁判及评判依据

体育舞蹈比赛裁判的人数应由单数组成,这是由于在比赛时,选手能否进入下一轮比赛,是依据裁判员的 2/3 或 3/5 的比例选票决定出来的。

体育舞蹈比赛分团体赛和个人赛两种,按预赛(淘汰赛)、复赛(选拔赛)、半决赛(资格赛)、决赛(名次赛)的程序进行。

体育舞蹈竞赛的评判依据:

(1)基本技术:基本动作;姿态;平衡稳定;移动。

(2)音乐运用:节奏;风格的理解和体现。

(3)舞蹈风格:区别各种不同舞种之间的风格上的差别;个人风格的展现。

(4)动作编排:动作流畅新颖,运用自如;体现舞种的基本风韵并有一定的技术难度;动作与音乐密切配合,发挥音乐效果;编排有章法,充分利用场地。

(5)临场表现:赛场上的应变能力;良好的竞技状态。

(6)赛场效果:舞者的风度、气质、仪表等总体形象。

在以上六要素中,前三项主要指选手的技艺品质,后三项是选手的艺术魅力。在预赛时裁判着重于前三条要素的评判,在半决赛后着重于后三条要素的评判。在决赛中应全面评价选手各项要素的完成情况。

# 第四节 拉丁舞国际常用名词及术语动作

## 一、伦巴舞

伦巴舞国际常用名词及术语动作见表 2-1。

表2-1 伦巴舞国际常用名词及术语动作表

| 序 号 | 英 文 | 中 文 | 注释或其它译法 |
|---|---|---|---|
| 1 | Turn | 转动、转 | |
| 2 | Whole Turn | 整周 | 全转、360°转 |
| 3 | Half Turn | 1/2转 | 180°转 |
| 4 | Quarter Turn | 1/4转 | 90°转 |
| 5 | Basic Movement | 基本步 | 基本动作 |
| 6 | Fan | 扇形步 | 扇子步 |
| 7 | Alemana | 阿里曼娜步 | |
| 8 | Hockey Stick | 曲棍球步 | |
| 9 | Progressive Walks Forward and Backward | 渐进—渐退步 | 渐进的前进和后退步 |
| 10 | Nature Top | 右陀螺转步 | 自然陀螺转步 |
| 11 | Nature Opening Out Movement | 自然展开动作步 | |
| 12 | Side Step | 侧行步 | 横侧步 |
| 13 | Close Hip Twist | 闭式扭臀步 | 闭式扭臀摇摆 |
| 14 | Hand to Hand | 手拉手步 | 逼近步 |
| 15 | Spot Turns | 定点转步 | |
| 16 | Reverse Top | 左陀螺转步 | 反陀螺转步 |
| 17 | Opening Out from Revere Top | 从左陀螺转展开步 | 从反陀螺转展开步 |
| 18 | Aida | 阿依达步 | |
| 19 | Spiral | 螺旋转步 | 螺旋 |
| 20 | Open Hip Twist | 开式扭臀步 | 开放式臀部扭摆 |
| 21 | Alternative Basic Movement | 随选基本步 | 随选基本动作 |
| 22 | Cuban Rocks | 古巴摇滚步 | 古巴摇滚 |
| 23 | Sliding Doors | 滑门步 | |
| 24 | Fencing | 击剑步 | |
| 25 | Rope Spinning | 绳索螺旋转步 | |
| 26 | Three Threes | 三三步 | |
| 27 | Advanced Hip Twists | 高级扭臀步 | 高级扭臀扭摆 |

## 二、恰恰舞

恰恰舞国际常用名词及术语动作见表2-2。

表2-2 恰恰舞国际常用名词及术语动作表

| 序 号 | 英 文 | 中 文 | 注释或其它译法 |
| --- | --- | --- | --- |
| 1 | Turn | 转动、转 | |
| 2 | Whole Turn | 整周转 | 全转、360°转 |
| 3 | Half Turn | 1/2转 | 180°转 |
| 4 | Quarter Turn | 1/4转 | 90°转 |
| 5 | Ball | 球、脚趾球 | |
| 6 | Flat | 平面 | |
| 7 | Ball Flat | 前脚掌、平面 | |
| 8 | Aida | 阿依达步 | |
| 9 | Basic Movement | 基本步 | 基本动作 |
| 10 | Cross Basic | 交叉基本步 | 交叉步 |
| 11 | Split Cuban Break to Right(Left) | 向右(左)分裂式古巴碎步 | |
| 12 | Promenade Link | 并进链环步 | 列队行进步 |
| 13 | Close(Open) Hip Twist Spiral | 闭式(分式)扭臀螺旋转 | |
| 14 | Walks and Whisks | 走步和拂步 | |

## 三、牛仔舞

牛仔舞国际常用名词及术语动作见表2-3。

表2-3 牛仔舞国际常用名词及术语动作表

| 序 号 | 英 文 | 中 文 | 注释或其它译法 |
| --- | --- | --- | --- |
| 1 | Turn | 转动、转 | |
| 2 | Whole Turn | 整周转 | 全转、360°转 |
| 3 | Half Turn | 1/2转 | 180°转 |

续表

| 序号 | 英文 | 中文 | 注释或其它译法 |
| --- | --- | --- | --- |
| 4 | Quarter Turn | 1/4 转 | 90°转 |
| 5 | Fallaway Rock | 渐退摇摆步 | |
| 6 | Fallaway Throwaway | 渐退抛离步 | 渐退抛扔步 |
| 7 | Link Rock and Link | 链环摇摆和链环步 | 环节摇摆和环节步 |
| 8 | Change of Places left to right | 左到右换位步 | |
| 9 | Change of Places right to left | 右到左换位步 | |
| 10 | Change of Hands Behind Back | 背后换手步 | |
| 11 | American Spin | 美国旋转步 | 美式旋转步 |
| 12 | The Walks | 走步 | |
| 13 | The Whip | 马鞭步 | 绕转步 |
| 14 | Whip Throwaway | 疾鞭步 | 快速挥鞭步 |
| 15 | Stop and Go | 停和走步 | 停走步 |
| 16 | Windmill | 风车步 | |
| 17 | Spanish Arms | 西班牙手臂步 | |
| 18 | Rolling off the Arm | 滚离手臂步 | |
| 19 | Simple Spin | 简单旋转步 | |
| 20 | Chicken Walks | 鸡走步 | 退缩步 |
| 21 | Curly Whip | 波浪鞭步 | |
| 22 | Toe Heel Swivels | 脚尖、脚跟旋转步 | |
| 23 | Flicks into Break | 轻踏进入破碎步 | |

## 四、桑巴舞

桑巴舞国际常用名词及术语动作见表 2-4。

表 2-4 桑巴舞国际常用名词及术语动作表

| 序 号 | 英 文 | 中 文 | 注释或其它译法 |
|---|---|---|---|
| 1 | Turn | 转动、转 | |
| 2 | Whole Turn | 整周转 | 全转、360°转 |
| 3 | Half Turn | 1/2 转 | 180°转 |
| 4 | Quarter Turn | 1/4 转 | 90°转 |
| 5 | Basic Movement (Nature, Reverse and Alternative) | 基本步（右转的,左转和随选的） | 基本动作 |
| 6 | Progressive Basic Movement | 渐进基本步 | 循序渐进基本步 |
| 7 | Whisks to R. and L. | 左右叉形步 | 左右快扫步 |
| 8 | Outside Basic Movement | 外侧基本步 | 外侧基本动作 |
| 9 | Samba Walks in P.P | 并进姿势的桑巴走步 | 列队行进位中的桑巴走步 |
| 10 | Traveling Bota Fogo | 流动波塔弗戈 | |
| 11 | Bota Fogo to P.P and C.P.P | 并进到反并进的波塔弗戈 | 列队行进位和反列队行进位的波塔弗戈 |
| 12 | Reverse Turn | 左转步 | 反向转 |
| 13 | Corta Jaca | 科塔加卡 | 推割步或快踢步 |
| 14 | Closed Rocks | 闭式摇摆步 | 封闭式摇摆步 |
| 15 | Side Samba Walks | 侧桑巴走步 | |
| 16 | Volta Movement | 伏尔塔动作 | |
| 17 | Maypole | 十字步 | |
| 18 | Solo Spot Volta | 五月柱独舞定点伏尔塔 | |
| 19 | Shadow Bota Fogo | 影子波塔弗戈 | 影子博塔步 |
| 20 | Argentine Crosses | 阿根廷交叉步 | |
| 21 | Stationary Samba Walks | 固定桑巴走步 | |
| 22 | Open Rocks | 开式摇摆步 | 开放式摇摆步 |
| 23 | Back Rocks | 后退摇摆步 | |
| 24 | Plait | 辫子步 | 卷褶步 |
| 25 | Foot Changes | 脚步变换 | |
| 26 | Contra Bota Fogo | 反向波塔弗戈 | 反向博塔步 |

续表

| 序 号 | 英 文 | 中 文 | 注释或其它译法 |
|---|---|---|---|
| 27 | Rolling off the Arm | 滚离手臂步 | 滚出手臂步 |
| 28 | Natural Roll | 自然滚动步 | |
| 29 | Volta Movement (Close Volta, Traveling and Circular Volta, in R. Shadow Position, Round about) | 伏尔塔动作（闭式伏尔塔,右影子位置中的流动环形伏尔塔,旋转木马） | |

## 五、斗牛舞

斗牛舞国际常用名词及术语动作见表 2-5。

**表 2-5　斗牛舞国际常用名词及术语动作表**

| 序 号 | 英 文 | 中 文 | 注释或其它译法 |
|---|---|---|---|
| 1 | Turn | 转动、转 | |
| 2 | Whole Turn | 整周转 | 全转、360°转 |
| 3 | Half Turn | 1/2 转 | 180°转 |
| 4 | Quarter Turn | 1/4 转 | 90°转 |
| 5 | Ball | 球、脚趾球 | |
| 6 | Flat | 平面 | |
| 7 | Ball Flat | 前脚掌、平面 | |
| 8 | Sur Place | 原地步 | |
| 9 | Basic Movement | 基本步 | 基本动作 |
| 10 | Appel | 艾派勒（垫步） | 垫步 |
| 11 | Chasses to Right and Left (With or Without Elevation) | 右左快滑步（有身体提升或无提升） | 右左追赶步（有上伸动作或无上伸动作） |
| 12 | Promenade Link | 并进连环步 | 列队行进 |
| 13 | Deplacement (To Include the Attack) | 下放步（包括"进攻"步） | |
| 14 | Fallaway Ending to Separation | 分离渐退结束步 | 分离步的渐退结束 |

续 表

| 序 号 | 英 文 | 中 文 | 注释或其它译法 |
|---|---|---|---|
| 15 | The Huit | 哈爱特(斗篷步) | "八"步(斗篷步) |
| 16 | Sixteen | 十六步 | |
| 17 | Separation | 分离步 | |
| 18 | Promenades | 并进步 | 列队行进 |
| 19 | Grand Circle (Advansed Ending to Promenaded) | 大旋转步 (并进高级结束) | 大圆圈 (列队行进的高级结束) |
| 20 | Open Telemark | 开式屈膝旋转步 | |
| 21 | Ecart (Fallaway Whisk) | 艾卡特(渐退快扫步) | |
| 22 | La passe | 兰帕斯(经过)步 | 帕塞步 |
| 23 | Fallaway Reverse | 渐退左转步 | 渐退反转步 |
| 24 | Synchopated Separation | 附点分离步 | 切分分离步 |
| 25 | Banderillas | 班得瑞拉斯(短扎枪步) | |
| 26 | The Twists | 扭摆步 | 扭转步 |
| 27 | Coup de Pique | 库德皮克(矛刺)步 | 突击步 |
| 28 | Left Foot Variation | 左脚变奏步 | |
| 29 | Fregolina (Incorporating the Farol) | 弗戈列娜步(结合"法若尔") | |
| 30 | Travelling Spins from Promenade Position | 从并进位开始的流动转步 | 从列队行进位置开始的流动自转 |
| 31 | Travelling Spins from Counter Promenade Position | 从反并进位开始的流动自转 | 从反列队行进位置开始的流动自转 |

## 第五节 拉丁舞(体育舞蹈)教学法

教学方法是指教师在教学过程中为了完成向学生传授专项知识、技术、技能,发展与专项有关的各种能力等教学任务,而采用的措施和办法。教师应该在掌握和了解各种具体教法的基础上,根据拉丁舞(体育舞蹈)运动的特点,以及学生的具体情况和各阶段不同的教学目的任

务,在教学中正确运用各种教学手段,这对于不断改进和提高教学质量,完成教学任务有着极为重要的作用。

体育舞蹈的教学方法有很多,一般分为以下几种:完整法与分解法、语言法、观察法、练习法及电化教学法等。

## 一、完整法与分解法

1. 完整法

完整法是指教师对所学动作进行完整地教学。即从动作开始到动作结束不分部分或段落进行完整讲解、完整示范、完整练习,从而掌握动作的一种方法。

完整法的优点在于一开始就使学生建立正确的动作技术概念,并且在练习过程中不致影响动作结构和动作连接技术。

完整法广泛适用于那些相对简单易学的动作,而对那些相对具有一定难度和复杂的动作,只要与学生的技术水平相适应也可采用。

2. 分解法

分解法是指教师对所学动作,按照其技术环节分成几个可以单独进行的部分或者段落来分解教学。即分解讲解、分解示范、分解练习。

分解法的优点在于能够减少学生开始学习的困难,把复杂动作简单化,从而掌握动作细节,提高学习的效率,增强掌握动作的信心。但分解法容易使单个动作之间脱节,连接技术遭到破坏。因此,在体育舞蹈教学中,学生对分解动作有一定程度的掌握后,还需进行完整法教学。

分解法主要用于复杂的单个动作,组合动作及成套动作的教学,在纠正错误动作、提高动作质量时也可广泛适用。

在技术教学实践中,完整法与分解法通常是紧密结合、交叉使用的,而且也经常融于各种教学方法之中。

## 二、语言法

语言法即通过语言进行教学的方法。

1. 讲解法

讲解法是语言法中最主要、最常用的教法。讲解是一种有声的示范,是学生建立正确动作

概念的主要手段。教师通过语言向学生说明学习过程中的一系列要点,包括学习任务、动作重点难点、练习方法以及纠正错误等,通过语言阐明技术关键以及进行学生的思想教育等。

讲解法要求讲解目的明确、有针对性,在不同的学习任务或学习阶段中,针对不同学生的学习情况进行讲解,要明确方法和内容,做到有的放矢。

讲解法要求讲解要有科学性,技术动作要准确无误,专业术语要运用正确,还要注重学习内容的及时更新以及语言组织的逻辑性。

讲解法要求要有启发性,要在讲解过程中适当地引导学生,在学生已掌握的基础上,通过联系、比较、分析去推进引导新的知识。对学生进行适当的提示,鼓励学生提问,使学生随课堂内容的推进而自主思考。例如学习伦巴舞和恰恰舞时,引导学生思考二者的共性以及区别。

讲解法要有节奏感和生动性,教师要注意自己音调的高低和语速的强弱缓急,配合以手势和眼神等可以增强语言感染力的肢体语言。且在讲解过程中,关于学习内容和技术动作的肯定或否定要清楚,给予学生准确的知识传递。也可以进行恰当适宜的比喻,这可以帮助学生进行形象思维,加强对动作要领的理解并激发学生的学习兴趣。

讲解法还要根据不同的学习任务和目的进行具体的讲解方法,讲解方法包括完整讲解、分解讲解、重点讲解、正误对比讲解等。

2. 口令、提示法

教师使用简洁的语言手段,提示动作节拍、提示要领、纠正错误的方法。

口令是指在学生新学动作或者初配音乐阶段,辅助学生掌握动作和音乐的节奏配合,如"一、二、三"或者"一嗒二嗒三"等,要求口令清楚、简洁易懂,与音乐节拍速度相吻合。

提示是指在学生练习过程中,为帮助学生记忆动作,教师通过简短、明确的语言信号为学生提示的一种方法。比如动作连接的提示,在前一动作即将结束时及时提示下一动作特点以及连接方法,常用于学生初学组合动作不熟练时帮助其掌握动作。提示也可以配合声响信号,比如击掌声响,二者配合来提示学生动作的节奏以及速度变化,声响以及口令的强弱也可提示学生动作力度的强弱等。

## 三、观察法

观察法是指使学生通过视觉感官直接感知动作的一种学习方法,主要包括示范法、图示法。

1. 示范法

示范法是最生动、直接的直观教学方式。通过教师直接做动作示范来展现给学生。在新

动作的学习以及路线变化较多的组合中,示范法较于讲解法能够更清楚、具体、形象地展示给学生,有利于其观察模仿,促进其建立正确的动作表象和概念。

示范法要求示范要有目的性、根据具体教学任务确定示范内容以及预期目标;示范动作应力求技术动作准确、节奏正确、富有表现力。

示范法包括:完整示范、分解示范、重点示范、领做示范、正误对比示范,根据不同的教学任务和学生的学习情况来选择不同的示范方法。

### 2. 图示法

图示法是利用教材图示、动作照片或者影音资料等来向学生讲解相关的技术动作或者运行路线,图示法可弥补讲解、示范的不足,通过静止的图片观察,有助于学生对动作细节以及身体姿态、队形构图等加深理解。

## 四、练习法

练习法是指有目的的多次重复练习单个动作、组合动作、成套动作的方法,是学生学习、巩固和提高动作质量的重要方法,也是教学中教师采用最多的基本教学方法。

### 1. 练习要求

要求学生按正确技术要求进行练习;按教师教学步骤、要求进行练习;想、看、练结合,认真刻苦、反复多次练习。

### 2. 练习方法

具体的练习方法较多,在拉丁舞(体育舞蹈)的教学过程中经常采用以下方法:完整练习法、分解练习法、重复练习法、累积练习法、成套练习法、变换练习法。以上练习方法根据教学阶段的不同、动作组合的难易程度不同、学生个体的接受程度不同来区别适用,为了调动学生的积极性,巩固和提高动作质量和稳定性,教学过程中还可采用评比法、测验法等各种练习手段。

### 3. 练习的形式

在练习过程中根据学生人数、练习负荷量、时长等因素来确定练习形式,常用的练习形式有集体练习、分组练习、个人练习等。

## 五、电化教学法

电化教学法是指利用幻灯片、录像、电视、电影等一系列多媒体教学手段,进行形象化的直

观教学。例如组织观看相关的规定动作、规定组合、重大比赛录像等。此方法可进一步巩固课堂教学,并且有助于学生开阔视野,及时接触到最新的专业知识、国际化的技术信息,增强学习兴趣,加速其对动作技术的掌握。

以上教学方法可交叉综合运用,教师在教学中应根据教学具体情况、学生具体情况来制定合理的教学方案方法。拉丁舞(体育舞蹈)在我国是一个新兴的体育运动项目,教学方面还有许多需改进提高的地方,教师在教学中应大胆尝试新的教学方法,改进拉丁舞(体育舞蹈)的教学。

# 第三章 拉丁舞技术通则

## 第一节 拉丁舞身体基本姿势

一般来说,姿势可定义为身体为对抗中立所采用的位置。

两种类型的姿势:静态姿势(身体处于静止位置,无任何运动);动态姿势(身体处于运动中)。

动态姿势是由身体不同部位同时运动的组合结果,而且会不断变化。

尽管定义指明静态姿势不能在运动中使用,但针对所有拉丁舞的基本姿势,还是能叙述出来,作为一些基本的行动准则:拉丁舞里除了斗牛舞采用一种特别的姿势外,其他舞种基本保持不变。在现代拉丁舞中男士和女士的身体姿势根据舞种的内涵及特征有略微的不同。各舞种之间也有些小的姿势差异。常用的拉丁舞姿势如下。

男士:头部中心(以耳朵为准)、肩部中心、髋部中心应该在一条垂直线上(见图3-1),该垂线会根据身体动作和步态,落入脚的不同区域。每个舞种的重心都维持在脚内缘。

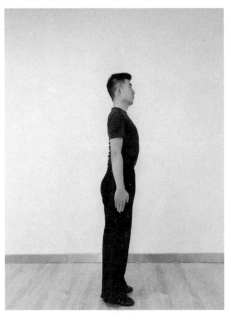

图 3-1

在恰恰舞和伦巴舞中,膝关节应该伸直,高级舞者有时可使用膝关节后锁(过伸)。在其它三支舞中,除非特别指出,膝关节都不要过伸。相反的,膝关节应该稍微弯曲,以不改变舞者身高为准,在舞蹈的专门术语中,膝关节的这种状况被称为"压缩的"(见图3-2)。

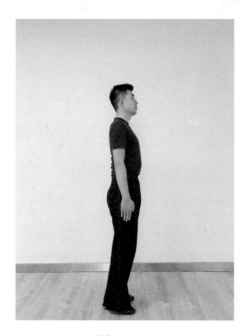

图 3-2

女士:在所有舞种中,女士的身体姿势与男士有些不同。一是胸腔微向前平移1~2厘米,二是骨盆微向后前倾1~2厘米(见图3-3)。

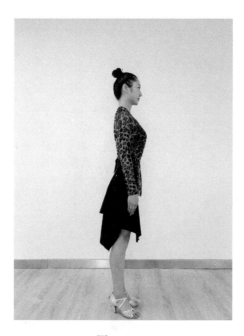

图 3-3

# 第二节 拉丁舞基本身体位置术语

基本身体位置泛指舞者跳舞时两人相对的位置和姿态。主要包括以下基本位置。

## 一、闭式位置

伦巴舞、桑巴舞和恰恰舞中闭握式男女方约相距15厘米,且女方略靠男士的右侧。身体重心可以落在任一脚,女方中心着落的脚通常与男方相反。男方的右手要放在女方背后,如握茶杯的方式托着女方左肩胛之下半部。男方的右手臂轻柔而微屈地拥住女方,其手肘的高度约与女方的胸部相齐。女方的左臂则顺此曲线轻轻地靠在男士右臂的上方,左手也轻轻置于男士的右肩之上(见图3-4、图3-5)。

男左臂与右臂高度相互对齐,而左前臂上举。而左手腕平直,手心约在鼻子的高度;并以左手微握女方右手,其相握的位置,约在两人身体相距的中心点。

西班牙的闭握式,除了双方的身体从大腿到髋部紧贴之外,与上述十分相似。不过身体的贴近,也使得男士的左手与女士的右手,抬高了大约15厘米,双方的手肘也是如此。

牛仔舞中的闭握式跟伦巴舞、桑巴舞、恰恰舞所使用的相同,只是手臂握的位置稍低一点而已。

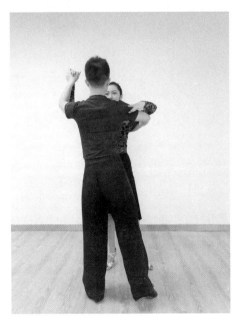

图3-4 正面

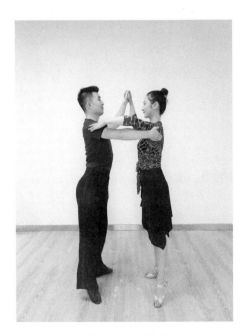

图3-5 侧面

## 二、分式位置

分式位置呈现3种握手方法。男女分开约一个手臂的距离,互相对视。重心可落在任一脚,女方的重心着落的脚与男方相反。双脚的位置是因进行不同的舞步而有所不同。

握手的方式会因接下来要跳的舞步而异,有下列3种握手方式:男左女右(见图3-6)、男右女左(见图3-7)、男右女右(见图3-8)、男左女左(双手互换)或男女不相握。当男女相握时,相握的手臂趋前互握,但略为回收弯曲,双手位置略低于胸骨,另一双不握的手向外侧伸出并略为下收弯曲。与肩膀成一柔和曲线。若双方均分开不握时,双手向前,手臂下垂,双肘靠往身体的两侧。

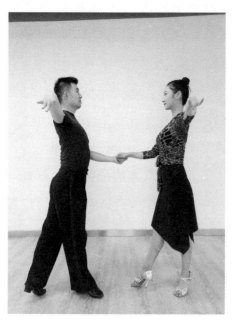
图 3-6

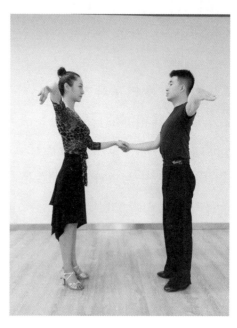
图 3-7

## 三、扇形位置

扇形位置是被用在伦巴舞和恰恰舞中,女方在男方的左侧相隔一个手臂的距离,女方的身体与男方的身体呈直角形的排列,而女方之左脚向后踏出一整步,重心便坐落在左脚上。而男方右脚向侧并稍微向前跨出,以支撑全身的体重(见图3-9)。

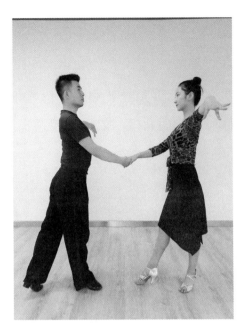

图 3-8

图 3-9

　　处于扇形位置之时,男方的左手掌心向上,女方的掌心向下。男方的左手在女方之下并以大拇指扣住女方的手背。女方向前伸的右手稍微下收弯曲到此肩膀略低一些的高度。至于女方的左手和男方的右手则向外伸出并略为下收弯曲,与肩膀成一柔和曲线。双方的头部以自然的前视方向摆置。

## 四、并退位置

并退位置运用在牛仔舞和斗牛舞中,并退位置和侧行位置相类似,只是男方的左脚和女方的右脚向后各退一步。男女身体所形成的角度一般以不超过1/4圈为原则,男方向左1/8圈,女方向右1/8圈(见图3-10)。

图 3-10

## 五、分式并退位置

分式并退位置运用在伦巴舞和恰恰舞中,分式位置是先以男方左手握女方右手,若是分式并退位置,则要变成男方左手握女方的右手;男方向右、女方向左各转1/4圈后,男方右脚女方左脚向后各踏一步;男方的左手、女方的右手向前推出且略向下收,此二手的位置稍低于其胸骨;至于男方的右手和女方左手则向外侧伸出与肩同高。由于臂部的动作而使身体微倾,让男方的右手臂(左方的左手臂),看起来比另一只手臂高(见图3-11)。

要从男方右手握女方左手的分式位置,变成男方右手握女方的左手的分式并退位置,必须男方向左、女方向右各转1/4圈后,男方左脚,女方右脚向右各踏一步。而男女的手臂位置与男方左手握女方右手的分式并退位置相反。

图 3-11

## 六、侧行位置

侧行位置运用在桑巴舞、牛仔舞和斗牛舞之中。先摆成闭握式位置,若要变成侧行位置,男女双方各向外转 1/8 圈后(男向左、女向左),男方左手、女方右手向下压到略低于肩膀的位置,顶多只能男方向左转 1/4 圈(女方向右 1/4 圈)。男女各转到 1/4 圈的极限的情形是在某些舞步,需要扭动臀部,如:侧行桑巴走步在向外做大转动时,肩膀的转幅会稍为小一点(见图 3-12)。

男方的右臂部和女方的左臂部也许会靠在一起,也许会相隔 15 厘米的距离,这根据在跳哪一个舞步而定,至于其重心则可落在任一脚上。若双方的臂部相靠或离得很近,如在侧行桑巴走步,此时男方的右手和女方的左手会有所改变,男方的右手会滑到女方的右肩胛的下方,而女方的左手臂会轻放在男方的脊背约在其肩胛的高度(见图 3-13)。

## 七、反侧行位置

反侧行位置运用在桑巴舞和斗牛舞中,男女方的身体相隔约 25 厘米。男方的左手与女方的右手将举到比头还高的程度,双方的手臂略为回收弯曲。男方最多只根据闭握式的位置向右转 1/8 圈(女方顶多可向左转 1/8 圈)。男方的右手臂要推并下收到肩膀之下,其手掌心则

自女方的左肩胛滑到女方左臂膀的上方,而女方的左手臂便顺着男方右手臂的曲线靠于其上(见图3-14)。

图 3-12 直膝

图 3-13 弯膝

图 3-14

## 八、分式侧行位置

分式侧行位置运用在伦巴舞、桑巴舞和恰恰舞中,跟男方右手握女方左手的分式位置相类

似,男方的重心落在右脚(女方落在左脚),但有下列不同点。

(1)男方的右手和女方的左手相握向前推出并稍微下收弯曲。

(2)男方最多可向左转1/4圈,女方最多可右转1/4圈。

(3)当双方的身体呈1/4圈的角度时,我们称男女双方的脚之摆置处于"向侧面的分式侧行位置",若男、女之间的身体角度呈1/2圈时,则称男女双方的脚之摆置处于"向前的分式侧行位置"(见图3-15)。

至于男方左手握女方的分式侧行位置,男方的左手握女方右手的方式跟闭握式相同。身体转动是从男方左手握女方右手的分式位置变化而来,男方向左转1/8圈,女方向右转1/8圈。

图3-15 桑巴

## 九、分式反侧位置

运用在伦巴舞、桑巴舞和恰恰舞,它跟男方左手握女方右手的分式位置相类似,男方的重心落在左脚(女方落在右脚),但有下列不同点:

(1)男方的左手和女方的右手相握并向前推出,手臂略为下收弯曲。

(2)男方最多可向右转1/4圈,女方最多可向右转1/4圈。

(3)当双方的身体呈1/4圈的角度时,我们称男女双方的脚之摆置处于"向侧面的分式反侧行位置";若男女之间身体的角度呈1/2圈时,则称男女双方的脚之摆置处于"向前的分式相

对位置"(见图 3-16)。

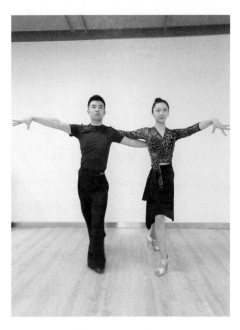

图 3-16 桑巴

## 十、影位位置

影位位置运用在伦巴舞、桑巴舞和恰恰舞,女方站在男士的右前方,两人面对同一方向。女方的重心可以落在任一脚,要看在跳哪一个舞步而定。双方握手的方式及手臂的位置也是要看在跳哪一个舞步而定(见图 3-17、图 3-18)。

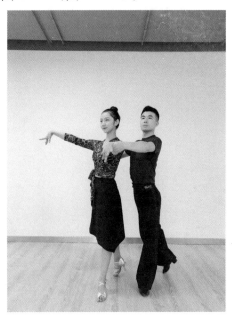

图 3-17 桑巴

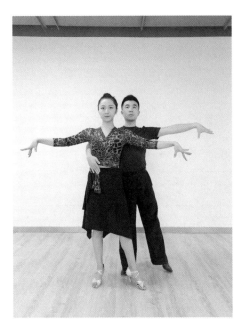

图 3-18 伦巴

## 第三节 拉丁舞通用动作

### 一、通用动作概述

拉丁舞最常用的动作及它们所属的舞种见表 3-1。

表 3-1 拉丁舞通用动作及所属舞种

| 序 号 | 通用动作 | 所属舞种 |
| --- | --- | --- |
| 1 | 回旋转动作 | 拉丁舞通用 |
| 2 | 螺旋转动作 | 拉丁舞通用 |
| 3 | 延迟动作 | 拉丁舞通用 |
| 4 | 拉丁交叉 | 拉丁舞通用 |
| 5 | 拉丁旋转和转动 | 拉丁舞通用 |
| 6 | 步伐 | 拉丁舞通用 |

31

续表

| 序　号 | 通用动作 | 所属舞种 |
|---|---|---|
| 7 | 刷步 | 拉丁舞通用 |
| 8 | 滑步 | 拉丁舞通用 |
| 9 | 弹动动作 | 桑巴舞 |
| 10 | 梅林格动作 | 桑巴舞/恰恰舞/牛仔舞 |
| 11 | 前进走步 | 桑巴舞/恰恰舞/牛仔舞 |
| 12 | 后退走步 | 恰恰舞/伦巴舞 |
| 13 | 向侧走步 | 桑巴舞/恰恰舞/牛仔舞 |
| 14 | 前进抑制步 | 恰恰舞/伦巴舞 |
| 15 | 后退抑制步 | 恰恰舞/伦巴舞 |
| 16 | 前进走步转 | 恰恰舞/伦巴舞 |
| 17 | 后退走步转 | 恰恰舞/伦巴舞 |
| 18 | 原地走步 | 恰恰舞/伦巴舞 |
| 19 | 原地重心转换 | 恰恰舞/伦巴舞 |
| 20 | 古巴摇滚动作 | 恰恰舞/伦巴舞 |
| 21 | 古巴破碎动作 | 恰恰舞 |
| 22 | 库克拉恰 | 伦巴舞 |
| 23 | 行进步 | 斗牛舞 |
| 24 | 跺步 | 斗牛舞 |
| 25 | 跳跃动作 | 牛仔舞 |

说明：各舞种还有上述表格中未提及的动作，由于不被考虑为基础动作，或只在某些步伐中使用而未列出。

## 二、常用通用动作

### 1. 回旋转动作

回旋转动作(Swivel Action),众所周知如扭臂动作,是指重心完全在一只脚上的转动。回旋转允许快速的方向转换并能创造出有趣的编排。

可进行向前或向后的回旋,向前的回旋转动方向与出步脚同侧方向一致,向后的回旋转转动方向与出步脚同侧方向相反。

足法:当回旋转发生在脚平伏时(如在前进走步后的脚掌至平伏,脚掌为转动的中心,脚跟与地板保持接触)。

转度:向前回旋转可转任意角度。向后也如此,但通常情况下不超过1/2圈。

髋部路线及肌肉动作:回旋转动作沿"扭转"路线,这样的转动由使用"提起"的肌肉动作而产生,由使用"放下"的肌肉动作来停止。

身体动作:回旋转通常在同方向的肩部扭转动作之后产生。

时值:通常情况下,在"&"拍上完成回旋转。

(1)回旋转(左脚前进走步之后),以伦巴为例(见表3-2)。

表 3-2

| 步序 | 分解动作 | 描述 | 髋骨路线 | 髋骨肌肉动作 | 身体动作 | 转度 | 足法 | 时值 |
|---|---|---|---|---|---|---|---|---|
| 前导步 | 前进走步 | 前进走步 | 向左的半个8字 | 提 | 向左斜前方横移 | | 脚掌至平伏 | 2 |
| 1 | 还原 | 右腿弯曲,右脚还原至身体下,右脚指尖紧贴左脚趾内缘 | 向左的半个8字 | 提 | 左肩拧转,左侧开始挤压 | 开始向左转动 | 左脚平伏、右脚极限脚尖 | & |
| 2 | 转动 | 当整个身体向左拧转时,保持之间的位置 | 向左扭转 | 提,然后放 | | 向左转1/8圈 | | |
| 3 | 放下 | 在第三阶段开始"放"的动作,并允许身体完成转动 | 向左扭转 | 提,然后放 | 左侧挤压 | 向左转1/8圈 | | a |

前进走步时(前接动作),将先使用常用身体动作,包括向右的拧转,以此作为回旋转的预拧动作。

(2)后退回旋转(左脚后退步之后),以伦巴时值为例(见表3-3)。

表 3-3

| 步序 | 分解动作 | 描 述 | 髋部路线 | 髋部肌肉动作 | 身体动作 | 转度 | 足法 | 时值 |
|---|---|---|---|---|---|---|---|---|
| 前导步 | 后退走步 | 后退走步 | 中间,之后直接向左 | 提起 | | | 脚掌至平伏 | 2 |
| 1 | 还原 | 右腿弯曲,右脚还原至身体下。右脚脚尖紧贴左脚趾内缘 | | 提起 | 向右拧转 | 略微向右转 | 左脚平伏、右脚极限脚尖 | & |
| 2 | 转动 | 当整个身体向右拧转时,保持之前的位置 | 向右扭转 | 提起再放下 | 中间,之后左侧挤压 | 向右转1/2圈 | | a |

(3)交替回旋转。该动作由一个后退和一个前进的回旋转结合而成。前半部分的动作为后退回旋转;当双脚并在一起,且转动的第一部分已完成时,将重心转移至另一只脚,以完成前进回旋转(如:伦巴的基本过渡转时女士第3-4步)。

2.螺旋转动作

螺旋转动作是前进走步转的特例,因为它的转度比通常的3/8圈有所增加,并形成踝关节交叉(以螺旋的造型)。这个动作来自伦巴里也叫"螺旋"的某个步形。螺旋转动作和螺旋步型不要混淆。

有两种螺旋转动作:螺旋交叉和螺旋转。当转度介于3/4圈和7/8圈之间时,使用螺旋交叉。当转度大于7/8圈时,使用螺旋转。

(1)螺旋交叉

表3-4中的螺旋交叉(Spiral Actions)是以右脚为例。左脚的螺旋交叉为完全相反的动作。

表 3-4

| 步序 | 分解动作 | 描述 | 髋部路线 | 髋部肌肉动作 | 身体动作 | 转度 | 足法 |
|---|---|---|---|---|---|---|---|
| 1 | 前进走步转 | 右脚在前的前进走步转 | 向右的半个反8字 | 提起 | 左侧挤压接右侧挤压。向左拧转 | 向左转3/8圈 | 脚掌至平伏（右脚） |
| 2 | 交叉 | 身体继续转；左腿弯曲，左踝留在右踝关节前 | 向左扭转 | 放下 | 右侧继续挤压，左肩拧转 | 向左至最大1/2圈转度 | 右脚平伏。左脚脚趾至脚尖 |

（2）螺旋转

表 3-5 中的螺旋转是以右脚为例。左脚的螺旋转为完全相反的动作。

表 3-5

| 步序 | 分解动作 | 描述 | 髋部路线 | 髋部肌肉动作 | 身体动作 | 转度 | 足法 |
|---|---|---|---|---|---|---|---|
| 1 | 前进延迟走步转 | 延迟的前进走步转 | 向右的半个反8字 | 提起 | 先左后右侧挤压，向左拧转 | 向左转3/8圈 | 脚趾外缘，脚掌至平伏 |
| 2 | 升 | 在右脚上升。左脚拖回至靠近右脚，且无重心，至踝关节靠近结束 | 向左扭转 | 提起 | 向左拧转 | 轻微向左 | 双脚脚趾 |
| 3 | 转 | 保持左脚在前，完成最终转度 | 向左扭转 | 提起 | 向左拧转 | 向左转5/8圈 | 左脚脚趾，左脚脚尖 |
| 4 | 降 | 右脚降下，左脚向前伸展 | 向左倾斜 | 放下 | 右侧挤压，向左斜前方横移 | 轻微向左 | 右脚掌平，左脚脚尖外缘 |

3. 延迟动作

延迟动作（Delayed），即先出脚但无重心，随后进行重心转移的动作。

下列步形均可使用延迟动作：前进走步；后退走步；前进走步转；后退抑制步。

时值：脚常在数字拍上放置，而重心在"&"拍上转换。

注释：若需要更完整的延迟动作之描述，请参照恰恰舞/伦巴舞里具体细则部分。

延迟走步：在跳某些舞步时，尤其是跳伦巴舞和恰恰舞，这是一种很特别的走步动作，其使用目的在于改变上身和脚部的速度，用以突显旋律的美感。这类走步动作被称为延迟走步，其形式有3种：

（1）屈膝式的延迟前进走步。

（2）直膝式的延迟前进走步。

（3）屈膝式的延迟后退走步。

在跳上述3种走步时，移动脚先抵定位，体重不必随脚移动。而当体重比正常的走步慢移到上身的转动在重心移到之时，同时完成。

### 4. 拉丁交叉

在跳拉丁舞时，一脚从另一脚的前方或后方交叉，所完成的脚部位置都是相同的。这种脚部的位置就是所谓的拉丁交叉步（Latin Cross）。以下是对男方或女方的右脚到左脚的后交叉的解析。

当右脚交叉到左脚的后方，双膝弯曲，双臂的高度相同。右脚的脚尖朝外，右膝靠在左膝之后。右脚的脚尖距左脚的脚跟约15厘米。这个距离会因每个人脚的长短及弯曲的程度不同而有所差异。

拉丁交叉步脚的步位，若是右脚在左脚之后，则称之为"右脚交叉于左脚之后"。至于在做此动作时其重心的分布要看是跳哪一个舞步。另一个类似的脚部摆置就是左脚交跨于右脚之后，或交叉的位置是因一只脚旋转而造成手臂位置。

### 5. 旋转与转动

拉丁舞中，高级舞者主要使用3步转和连续选择两个动作进行快速旋转和转动（Spins and Turn）。

（1）3步转。这是以3步为一组，完成一整圈转的动作。第1步的方向可以向前或向侧，腿可以弯曲或伸直，这取决于对这个转动的诠释。第2步的足位为并脚（如：右脚并向左脚）。足法为：脚掌至平伏，脚掌，脚掌至平伏。

（2）连续旋转。这是由一系列1/2圈转连成的转动，身体重量从一只脚转移到另一只脚，同时保持脚、腿及骨盆在一条垂线上。

在整个转动过程中，膝盖应伸直，但不用向后扣紧，身体重量保持在脚掌上，最后1步除外，常为脚掌至平伏。

第一步时，脚的指向与移动方向一致，肩向反方向拧转，为旋转制造反拧效应。头部以旋

转的行进方向为定点。

1/2 圈转从第 2 步开始计算。脚置于现代芭蕾"6 点"的位置（平行位），头部朝着旋转的行进方向，在每一次旋转中都比身体更快转完（定点）。

6. 步子

步子（Step），通常是指没有使用特殊要求的正常的迈步动作。不包含任何带转动，但应该符合每个舞种特性的出步方式的动作。如伦巴前进时，需要主力腿膝关节后锁，胯关节有相应的库克拉恰动作。

7. 刷步

刷步（Brush）身体重心保持在一只脚上，另一只脚合并过来并始终无重心地接触地板，然后再离开主力脚的动作。

8. 滑步

滑步（Slip）是指一只脚至少带部分重心在地上移动一小段距离的动作。

9. 弹动动作

伴随着脚踝关节的屈伸运动，是身体重心产生轻微的上下起伏的动作即为弹动动作（Bounce），原则上脚不离地。

10. 梅林格动作

梅林格动作（Merengue Actions）是在牛仔舞/桑巴舞/恰恰舞里使用的特殊动作，可以向前、向后及向侧。梅林格动作的定义包含几项技术原则。动作进行中时：

（1）动力腿脚跟高抬远离地面。

（2）动力脚踩住并挤压地板，但重量依然保持在主力腿上。

（3）动力腿膝关节弯曲，主力腿膝关节向后锁紧。

（4）髋部留在主力腿这边。

步序 3 描述的是当后接其他舞步时采用的动作；当超过两步时，步骤 1 和 2 进行交替重复进行。

步伐进行时，主力腿变为动力腿，并交替运行，表 3-6～表 3-8 总结了梅林格动作的基本要素。

（1）向侧的梅林格（男士/女士）。

以牛仔舞节奏为例（见表 3-6）。

表 3-6

| 步序 | 描述 | 足法 | 时值 | 髋部路线 | 髋部肌肉动作 | 横移 | 挤压 |
|---|---|---|---|---|---|---|---|
| 前导步 | 右脚重心,右膝后锁 | 右脚平伏 | & | | | | |
| 1 | 左脚向侧,无重心,但给地面强烈压力。左膝弯曲,踝关节保持高位 | 左脚掌内缘,右脚平伏 | Q | 向左倾斜,向右横移 | 摆荡 | 向左 | 右侧(在出步脚) |
| 2 | 重量转移到左脚,左膝后锁。右脚向左脚靠拢,无重心,但给地板强烈压力。右膝弯曲,踝关节高位 | 右脚掌内缘,左脚平伏 | Q | 向右倾斜,向左横移 | 摆荡 | 向右 | 左侧(在出步脚) |
| 3 | 右膝伸展,重量转移到右脚。踝关节和脚跟放低,踩向地板 | 左脚脚掌,右脚平伏 | & | 中间 | 提起 | 向右 | 左侧(在出步脚) |

**注释**:步序3发生在跳下一舞步之前,实际上已不是梅林格动作的一部分了。

(2)后退梅林格(男士/女士)。

以牛仔舞节奏为例(见表3-7)。

表 3-7

| 步序 | 描述 | 足法 | 时值 | 髋部路线 | 髋部肌肉动作 | 横移 | 挤压 |
|---|---|---|---|---|---|---|---|
| 前导步 | 重心在右脚上,右膝后锁 | 左脚平伏 | & | | | | |
| 1 | 左脚向右,无重心,但给地面强烈压力。左膝弯曲,踝关节保持高位 | 左脚脚趾,右脚平伏 | Q | 向左倾斜,向右横移 | 摆荡 | 左斜前方 | 右侧(在出步脚) |
| 2 | 重心转移到左脚,左膝后锁。右脚向后,无重心,但给地板强烈的压力。右膝弯曲,踝关节高位 | 右脚掌内缘,左脚平伏 | Q | 向右倾斜,向左横移 | 摆荡 | 右斜前方 | 左侧(在出步脚) |
| 3 | 右膝伸展,重心转移到右脚 | 右脚掌,左脚平伏 | & | 中间 | 提起 | | 右侧 |

**注释**:步序3发生在跳下一舞步之前,实际上已不是梅林格动作的一部分了。

(3)向前梅林格(男士/女士)。

以牛仔舞节奏为例(见表3-8)。

表 3-8

| 步序 | 描述 | 足法 | 时值 | 髋部路线 | 髋部肌肉动作 | 横移 | 挤压 |
|---|---|---|---|---|---|---|---|
| 前导步 | 重心在右脚上,右膝后锁 | 右脚平伏 | & | | | | |
| 1 | 左脚向前,无重心,但给地板强烈的压力。左膝弯曲,踝关节保持高位 | 左脚脚掌,右脚平伏 | Q | 向左倾斜,向右横移 | 摆荡 | 左斜前方 | 右侧(在出步脚) |
| 2 | 重心转移到左脚,左膝后锁。右脚向前,无重心,但给地板强烈的压力。右膝弯曲,踝关节高位 | 右脚脚掌,左脚平伏 | Q | 向右倾斜,向左横移 | 摆荡 | 右斜前方 | 左侧(在出步脚) |
| 3 | 右膝伸展,重量转移到右脚 | 右脚平伏 | & | 中间 | 提起 | | |

注释：步序3发生在跳下一舞步之前,实际上已不是梅林格动作的一部分了。

**11. 前进走步**

身体重心经过从主力腿到动力腿转移的过程,仅产生了向前移动的运动方式,称为前进走步(Forward Walk)。在每个舞种中,特有的前进走步在脚尖、膝关节、胯的"提与放",库克拉恰使用等都有不同的要求,尤其被使用在伦巴舞和恰恰舞中。

**12. 后退走步**

身体重心经过从主力腿到动力腿转移的过程,仅产生了向后移动的运动方式,称为后退走步(Backward Walk)。在每个舞种中,特有的前进走步走在脚尖、膝关节、胯的"提与放",库克拉恰使用等都有不同的要求,尤其被使用在伦巴舞和恰恰舞中。

**13. 向侧走步**

身体重心经过从主力腿到动力腿转移的过程,仅产生了向旁移动的运动方式,称为向侧走步。

**14. 前进抑制步**

在跳伦巴舞和恰恰舞时当跳某个前进步是要用来改变时间,可能略转或不转。这个动作跟一般的前进走步是不大相同的。跳正常的前进走步在其结束时,重心便抵达该脚,同时准备

好往下一步移动。

在往前跳的时候,用来造成停顿的那一步便是所谓的"前进抑制步(Checked Forward Walk)"。其与一般的前进步走的不同点如下。

(1)前移之脚可以比上身先到定位。

(2)只有部分的体重移到前脚。

(3)不动之另一只脚凹的膝部可以略为弯曲并靠向前移那只脚的膝部。

(4)前移之脚向外约转动 1/16 圈。

除上述之外,其动作与一般的前进走步相似;如步法(脚底动作)相同,在前脚来承受整个(或部份)的体重或臀部动作未发生之前,前移之脚的膝部已先打直。

### 15.后退抑制步

后退抑制步(Checked Backward Walk),同于前进抑制步的原理。当跳某个后退步是要用来改变方向,可能略转或不转。关于动作要点同上,仅是方向不同而已。

### 16.前进走步转

前进走步转(Forward Walk Turning),当我们向前跳而要以转动来改变下一步前,在不影响原来的上身或臀部动作下,则要使用前进转步,这种方法的变换是利用在跳一般的前进走步时逐渐的而平均地转到所要转的方向。

在伦巴舞中,所有的舞步男方若以扇形步位结束的话,这些舞步的最后一步必为前进走步转,以便能顺利的转到另一个方向去。

当我们使用前进走步旋转来变换方向后,使得原为前进而改成后退。在这个情形下,上身的最大转量是 3/8 圈。至于在这步的结束时,其脚的位置应"在后方,并稍为向侧"。

### 17.后退走步转

后退走步转(Backward Walk Turning),同于前进走步转的原理,当向后跳而要以转动来改变下一步前,且不影响原来的上身或臀部动作下,则要使用后退转步。转的速度与角度也同于前进走步转。

### 18.原地走步

原地走步(Walk in Place),表示在一个步子结束时,全部重心已完全转移到动力腿上,前一步的脚也离开地面。

### 19.原地重心转换

原地重心转换(Weight Transfer in Place),表示一个步子结束时,大部分重心已经转移到动力腿,前一步的脚仍保留压力于地面。

20.库克拉恰

库克拉恰(Cucaracha),被定义为"下压式舞步",一般主力腿脚跟一直不离开地面,迈脚的同时给予地面压力,并施加作用力于胯的动作,另一只脚还承担部分重心。

## 第四节 拉丁舞基本礼仪

### 一、礼仪的意义

(1)拉丁舞礼仪是体育舞蹈中基本精神的体现,是女士优雅,男士绅士的贵族风范之象征。
(2)舞者进行礼貌的行礼,代表对考官以及观众的尊重。
(3)开始礼仪,代表舞者已经准备就绪;礼仪结束,代表舞者向考官、观众以及舞伴表达的谢意。
(4)完整的礼仪表示舞者以良好的状态进行舞蹈展示,充分体现自身对舞蹈的尊重。

### 二、单人礼仪的程序

1. 开始礼仪——面向考官或观众站立

(1)左脚向侧迈出一步,同时左手向上举经前向侧匀速打开。
(2)右脚向后交叉于左脚。
(3)女士:双膝微屈,同时左手匀速放下,头部略微前点;男士:步骤同女士,但无屈膝行礼。
(4)还原至双手打开位置,右脚收回至左脚并立,行礼结束。

2. 结束礼仪——面向考官或观众站立

(1)右脚向前迈出一步,同时双手经体侧匀速斜前举。
(2)左脚收回至右脚并立,同时双手经体侧迅速放下,行礼结束。

### 三、双人礼仪程序

1. 开始礼仪——面向考官或观众站立

(1)左脚向侧迈出一步,同时左手上举经前向侧匀速打开。

(2)右脚向后交叉于左脚。

(3)女士:双膝微屈,同时左手匀速放下,头部略微前点;男士:步骤同女士,但无屈膝行礼。

(4)右脚收回至左脚并立,行礼结束。

2.结束礼仪——面向考官或观众站立

(1)左脚向侧迈出一步,同时左手上举经前向侧匀速打开。

(2)右脚向后交叉于左脚。

(3)女士:双膝微屈,同时左手匀速放下,头部略微前点;男士:步骤同女士,但无屈膝行礼。

(4)右脚收回至左脚并立,行礼结束。

# 第四章　拉丁舞技术等级规定组合

考核重点:基本姿态、基础节奏、舞步正确。

## 第一级　单人伦巴舞

| | | |
|---|---|---|
| 1 | 原地换重心 | 2小节 |
| 2 | 前后库克拉恰 | 2小节 |
| 3 | 向左纽约步 | 1小节 |
| 4 | 向右纽约步 | 1小节 |
| 5 | 向左定点转 | 1小节 |
| 6 | 向右定点转 | 1小节 |
| 7 | 曲棍球步 | 2小节 |
| 8 | 前进后退伦巴走步 | 2小节 |
| 9 | 向左手接手 | 1小节 |
| 10 | 向右手接手 | 1小节 |
| 结束,可循环 | | 共14个小节 |

## 第二级　单人恰恰舞

| | | |
|---|---|---|
| 1 | 原地换重心 | 2小节 |
| 2 | 时间步 | 2小节 |
| 3 | 向左纽约步 | 1小节 |
| 4 | 向右纽约步 | 1小节 |
| 5 | 向左定点转 | 1小节 |
| 6 | 向右定点转 | 1小节 |

| | | |
|---|---|---|
| 7 | 曲棍球步 | 2小节 |
| 8 | 前进后退恰恰锁步 | 2小节 |
| 9 | 向左手接手 | 1小节 |
| 10 | 向右手接手 | 1小节 |
| 结束，可循环 | | 共14个小节 |

# 第三级　双人伦巴舞、双人恰恰舞

## 一、双人伦巴舞

| | | |
|---|---|---|
| 1 | 闭式基本步 | 2小节 |
| 2 | 扇形位 | 1小节 |
| 3 | 曲棍球至开式位 | 2小节 |
| 4 | 前进后退走步至相对开式位 | 5小节 |
| 5 | 臂下右转至开式位 | 1小节 |
| 6 | 向左纽约步 | 1小节 |
| 7 | 向右纽约步 | 1小节 |
| 8 | 臂下左转 | 1小节 |
| 9 | 向左手接手 | 1小节 |
| 10 | 向右手接手 | 1小节 |
| 11 | 向左定点转至闭式位 | 2小节 |
| 结束，可循环 | | 共18个小节 |

## 二、双人恰恰舞

| | | |
|---|---|---|
| 1 | 闭式基本步 | 2小节 |
| 2 | 扇形位 | 1小节 |
| 3 | 曲棍球至开式位 | 2小节 |
| 4 | 前进后退走步至相对开式位 | 5小节 |

| | | |
|---|---|---|
| 5 | 臂下右转至开式位 | 1小节 |
| 6 | 向左纽约步 | 1小节 |
| 7 | 向右纽约步 | 1小节 |
| 8 | 臂下左转 | 1小节 |
| 9 | 向左手接手 | 1小节 |
| 10 | 向右手接手 | 1小节 |
| 11 | 定点转至闭式位 | 2小节 |
| 结束,可循环 | | 共18个小节 |

# 第四级  单人伦巴舞、单人恰恰舞

## 一、单人伦巴舞

| | | |
|---|---|---|
| 1 | 方形步 | 1小节 |
| 2 | 上步反身转接伦巴走步 | 4小节 |
| 3 | 前进且转步 | 2小节 |
| 4 | 库克拉恰 | 2小节 |
| 5 | 向前原地换重心 | 1小节 |
| 6 | 向旁原地换重心 | 1小节 |
| 7 | 向左纽约步 | 1小节 |
| 8 | 向右纽约步 | 1小节 |
| 9 | 向左定点转 | 1小节 |
| 10 | 向右定点转 | 1小节 |
| 11 | 手接手 | 2小节 |
| 结束,可循环 | | 共17个小节 |

## 二、单人恰恰舞

| | | |
|---|---|---|
| 1 | 方形步 | 1小节 |

| 2 | 分裂式古巴断步 | 2小节 |
| 3 | 上步反身至前进锁步 | 2小节 |
| 4 | 抑制步接后退三连锁步 | 2小节 |
| 5 | 原地换重心至前进锁步结束于向旁打开 | 2小节 |
| 6 | 向左定点转 | 1小节 |
| 7 | 纽约步 | 2小节 |
| 8 | 向右定点转 | 1小节 |
| 9 | 时间步 | 2小节 |

结束,可循环　　　　　　　　　　　　　　　共15小节

# 第五级　单人牛仔舞

## 单人牛仔舞

| 1 | 原地基本步 | 1小节 |
| 2 | 后退基本步 | 1小节 |
| 3 | 右向左换位 | 1小节 |
| 4 | 左向右换位 | 1小节 |
| 5 | 后退基本步 | 0.5小节 |
| 6 | 右向左换位 | 1小节 |
| 7 | 左向右换位 | 1小节 |
| 8 | 弹踢步 | 0.5小节 |
| 9 | 行进弹踢步 | 0.5小节 |
| 10 | 后退锁步 | 0.5小节 |
| 11 | 向前向旁向后交叉换重心 | 2小节 |

结束,可循环　　　　　　　　　　　　　　　共10小节

# 第六级　双人伦巴舞、双人恰恰舞、双人牛仔舞

## 一、双人伦巴舞

| | | |
|---|---|---|
| 1 | 分式扭臀转步 | 1小节 |
| 2 | 臂下右转 | 1小节 |
| 3 | 右侧分步 | 2小节 |
| 4 | 右侧分展步与左侧分展步 | 2小节 |
| 5 | 并退步 | 1小节 |
| 6 | 原地古巴摇滚步 | 1小节 |
| 7 | 上步反身转 | 1小节 |
| 8 | 前进常步 | 1小节 |
| 9 | 退步换重心至扇形位打开 | 1小节 |
| 10 | 阿列玛娜接臂下右转 | 2小节 |
| 11 | 臂下左转接击剑步 | 2小节 |
| 12 | 手接手 | 3小节 |
| 13 | 定点转至开式位结束 | 2小节 |

结束，可循环　　　　　　　　　　　　　　　共20小节

## 二、双人恰恰舞

| | | |
|---|---|---|
| 1 | 分式扭臀转步 | 1小节 |
| 2 | 扇形步 | 1小节 |
| 3 | 阿列玛娜 | 2小节 |
| 4 | 前进侧行追步 | 2小节 |
| 5 | 后退侧行追步 | 2小节 |
| 6 | 切分音纽约步 | 1小节 |
| 7 | 切分音纽约步接古巴碎步 | 1小节 |

| | | |
|---|---|---|
| 8 | 臂下右转至开式位 | 1小节 |
| 9 | 甜心步至扇形位 | 5小节 |
| 10 | 曲棍球步至开式位结束 | 2小节 |

结束，可循环　　　　　　　　　　　　　　　　共18个小节

## 三、双人牛仔舞

| | | |
|---|---|---|
| 1 | 闭式基本步 | 0.5小节 |
| 2 | 右向左换位 | 0.5小节 |
| 3 | 左向右换位 | 0.5小节 |
| 4 | 并退基本步 | 0.5小节 |
| 5 | 双交叉绕转步 | 0.5小节 |
| 6 | 侧行走步两慢四快 | 0.5小节 |
| 7 | 停与走 | 1小节 |
| 8 | 左向右至闭式位 | 1小节 |

结束，可循环　　　　　　　　　　　　　　　　共5小节

# 第七级　单人伦巴舞、单人恰恰舞、单人牛仔舞、单人桑巴舞

## 一、单人伦巴舞

| | | |
|---|---|---|
| 1 | 前后库克拉恰 | 2小节 |
| 2 | 方形步 | 2小节 |
| 3 | 上步反身走步 | 2小节 |
| 4 | 变节奏左右库克拉恰 | 2小节 |
| 5 | 抑制步接左转四分之一至后退重心 | 2小节 |
| 6 | 左转四分之一向前上步反身点地双曲腿造型原地摇摆向前换重心 | 2小节 |
| 7 | 连接步接侧行走步 | 2小节 |

| | | |
|---|---|---|
| 8 | 收脚换重心接螺旋转至曲棍球步 | 2 小节 |
| 9 | 收脚换重心上步平转至后退左脚重心 | 2 小节 |
| 10 | 右二分之一转库克拉恰至右脚换重心 | 2 小节 |

结束,可循环 共 20 小节

## 二、单人恰恰舞

| | | |
|---|---|---|
| 1 | 顿足至原地换重心结束于右脚后退位置 | 2 小节 |
| 2 | 勾脚至原地换重心结束于右脚后退位置至换脚步 | 2 小节 |
| 3 | 前进走步至梅林格动作结束于右脚向旁 | 2 小节 |
| 4 | 古巴碎步 | 1 小节 |
| 5 | 库克拉恰至换脚步 | 1 小节 |
| 6 | 快速定点转至曲折步 | 2 小节 |
| 7 | 旁步至顿足至曲折步 | 2 小节 |
| 8 | 前进锁步接换脚步 | 2 小节 |
| 9 | 保持位置 | 1 小节 |
| 10 | 抛臀转步 | 2 小节 |
| 11 | 前进转 3/8 划圆至换脚步 | 2 小节 |
| 12 | 划圆追步 | 1 小节 |
| 13 | 扭臀追步 | 1 小节 |
| 14 | 1/2 周划圆追步 | 1 小节 |
| 15 | 轴转至右脚步后退至保持位置 | 2 小节 |
| 16 | 梅林格动作 | 1 小节 |
| 17 | 抑制转接后退锁步 | 2 小节 |
| 18 | 破碎步 | 2 小节 |

结束,可循环 共 29 小节

## 三、单人牛仔舞

| | | |
|---|---|---|
| 1 | 弹踢步接勾脚弹踢步 | 2 小节 |
| 2 | 梅林格动作至追步 | 2 小节 |

| | | |
|---|---|---|
| 3 | 点地弹踢至脚掌换步交叉腿结束于高位姿态 | 2小节 |
| 4 | 前进转身后退 | 2小节 |
| 5 | 勾脚摆荡至交叉连接步 | 2小节 |
| 6 | 交叉走步接弹踢步接曲折步 | 2小节 |
| 7 | 上步反身转接博达弗哥斯 | 2小节 |
| 8 | 鸡走步 | 2小节 |

结束,可循环 共16小节

### 四、单桑巴舞

| | | |
|---|---|---|
| 1 | 慢节奏拂步 | 1小节 |
| 2 | 向左1/4转拂步,向右1/4转拂步 | 2小节 |
| 3 | 原地换重心至拂步 | 2小节 |
| 4 | 三转步 | 2小节 |
| 5 | 博达弗戈斯至抖胯 | 2小节 |
| 6 | 向前克里欧卡舞跑步和向后克力欧卡舞跑步(兰巴达动作) | 2小节 |
| 7 | 环绕游走沃尔塔 | 1小节 |
| 8 | 踢腿至破碎步 | 2小节 |
| 9 | 绕胯至曲折步 | 2小节 |
| 10 | 盒子移动步 | 2小节 |

结束,可循环 共18个小节

# 第八级 双人伦巴舞、双人恰恰舞、双人牛仔舞

## 一、双人伦巴舞

| | | |
|---|---|---|
| 1 | 基本动作接螺旋转 | 2小节 |
| 2 | 三步转接四分之一左转前进 | 2小节 |
| 3 | 库克拉恰结束于左脚向前 | 1小节 |

| | | |
|---|---|---|
| 4 | 扭臀步接三步转 | 2小节 |
| 5 | 男士滑门步 | 2小节 |
| 6 | 向左旁步（越过主力腿）) | 2小节 |
| 7 | 向左定点转 | 1小节 |
| 8 | 向右旁步（越过主力腿） | 2小节 |
| 9 | 女士滑门步接螺旋转 | 2小节 |
| 10 | 前进走步转 | 2小节 |
| 11 | 古巴摇滚 | 2小节 |
| 结束，可循环 | | 共20个小节 |

## 二、双人恰恰舞

| | | |
|---|---|---|
| 1 | 分式扭臀螺旋转结束在扇形位 | 2小节 |
| 2 | 曲棍形转步 | 2小节 |
| 3 | 前进锁步（女士回旋至后退锁步接回旋至前进锁步） | 3小节 |
| 4 | 基本动作步 | 2小节 |
| 5 | 后退走步和连续式解锁步 | 3小节 |
| 6 | 后螺旋转 | 1小节 |
| 7 | 闭式扭臀接螺旋转结束于侧行位 | 2小节 |
| 8 | 切分音纽约步 | 2小节 |
| 9 | 定点转 | 1小节 |
| 10 | 交叉基本转步 | 2小节 |
| 结束，可循环 | | 共20小节 |

## 三、双人牛仔舞

| | | |
|---|---|---|
| 1 | 双转的右至左换位步 | 4小节 |
| 2 | 左至右换位步 | 4小节 |
| 3 | 连接步1～5至绕转步 | 2小节 |
| 4 | 连接步1～5至绕转步（女士回旋转） | 2小节 |
| 5 | 脚尖脚跟回旋步 | 4小节 |

| | | |
|---|---|---|
| 6 | 潜行步 | 2小节 |
| 7 | 抛扔步 3~6 | 2小节 |
| 8 | 鸡走步 | 4小节 |
| 9 | 左至右换位步 | 4小节 |

结束,可循环　　　　　　　　　　　　　　　　　　　　　共 28 小节

# 第九级　双人桑巴舞、双人斗牛舞

## 一、双人桑巴舞

| | | |
|---|---|---|
| 1 | 闭式佛步结束在侧行位 | 4小节 |
| 2 | 桑巴侧行和侧向走步 | 4小节 |
| 3 | 十字交叉博塔佛哥斯 | 2小节 |
| 4 | 游走沃尔塔 | 4小节 |
| 5 | 女士在右侧桑巴锁步 | 4小节 |
| 6 | 原地换重心至佛行步 | 2小节 |
| 7 | 左脚基本步至左转 | 2小节 |
| 8 | 流动的博塔佛哥斯 | 4小节 |
| 9 | 科特加卡（不转） | 4小节 |
| 10 | 右脚基本步 | 1小节 |

结束,可循环　　　　　　　　　　　　　　　　　　　　　共 31 小节

## 二、双人斗牛舞

| | | |
|---|---|---|
| 1 | 沃尔达动作—前进锁步转至向旁弓箭步至闭式位 | 2小节 |
| 2 | 顿足—斗蓬追步—电纹旋转步 | 2小节 |
| 3 | 女士四步转至回旋—三步转——肩对肩环绕走步 | 2小节 |
| 4 | 在闭式位位置上女士西班牙舞姿至弓箭步 | 2小节 |
| 5 | 原地踏步向右—顿足—后退走步至回旋 | 2小节 |

| | | |
|---|---|---|
| 6 | 扭转步—轴转至侧行跑—站立舞姿 | 2小节 |
| 7 | 女士向左转至单人在左侧位置 | 2小节 |
| 8 | 斗篷追步和抑制步 | 2小节 |
| 9 | 西班牙转—女士半周转结束于向后弓箭步，男士3/4周转结束于向旁弓箭步—女士向前进走步，男士向右环绕走步 | 2小节 |
| 10 | （右手接左手）女士西班牙舞姿至卷臀转步 | 2小节 |
| 结束，可循环 | | 共20小节 |

# 第十级　双人伦巴舞、双人恰恰舞、双人牛仔舞 双人桑巴舞、双人斗牛舞

## 一、双人伦巴舞

| | | |
|---|---|---|
| 1 | 滑门步7～12步 | 2小节 |
| 2 | 从影子位置开始的螺旋转 | 2小节 |
| 3 | 前进走步转，螺旋转，前进走步转（女士向前走步） | 4小节 |
| 4 | 右花螺转（女士螺旋转） | 1小节 |
| 5 | 连续扭转 | 4小节 |
| 6 | 三个阿列曼娜 | 4小节 |
| 7 | 索素疾转 | 4小节 |
| 8 | 左右分展步 | 2小节 |
| 9 | 螺旋转、阿依达 | 2小节 |
| 10 | 古巴摇摆 | 1小节 |
| 11 | 向左定点转 | 1小节 |
| 12 | 向右侧行步 | 1小节 |
| 13 | 库克拉恰 | 1小节 |
| 14 | 手臂下左转 | 1小节 |
| 15 | 扇形步 | 1小节 |
| 16 | 阿列曼娜（闭式结束） | 2小节 |

结束,可循环 共33小节

## 二、双人恰恰舞

1　甜心步　　　　　　　　　　　　　　　　　6小节
2　阿列曼娜　　　　　　　　　　　　　　　　2小节
3　交叉基本步螺旋转　　　　　　　　　　　　4小节
4　开式基本步(库巴恰节奏)　　　　　　　　　2小节
5　开式扭胯　　　　　　　　　　　　　　　　2小节
6　曲棍步　　　　　　　　　　　　　　　　　2小节
7　右陀螺转闭式结束　　　　　　　　　　　　4小节
8　闭式扭胯螺旋转(开式反并进位置结束)　　　2小节
9　纽约步　　　　　　　　　　　　　　　　　2小节
10　古巴断步　　　　　　　　　　　　　　　 2小节
11　纽约步　　　　　　　　　　　　　　　　 1小节
12　向左定点转(结束在右斜角)　　　　　　　 1小节
13　开式扭胯(结束在开式位置)　　　　　　　 2小节

结束,可循环 共32小节

## 三、双人牛仔舞

1　连接步,绕转(鞭步)　　　　　　　　　　　　　　2小节
2　换位右到左双急转　　　　　　　　　　　　　　 1.5小节
3　换位左到右超度转(脚掌交换步)　　　　　　　　 1.5小节
4　脚掌交换步(两次),连接步,双交叉绕转(鞭步)　　 3小节
5　并进走步(SSQQQ)　　　　　　　　　　　　　　　2.5小节
6　并退抛扔步(超度转)　　　　　　　　　　　　　 1.5小节
7　鸡走步　　　　　　　　　　　　　　　　　　　 2小节
8　抛开步　　　　　　　　　　　　　　　　　　　 1小节
9　单一旋转(女转)接原地追步　　　　　　　　　　 1.5小节
10　风车步　　　　　　　　　　　　　　　　　　　1.5小节

| | | |
|---|---|---|
| 11 | 西班牙手臂 | 1.5 小节 |
| 12 | 手臂内旋转 | 2 小节 |
| 13 | 美式旋转 | 1.5 小节 |
| 14 | 跟趾旋转步 | 2 小节 |
| 结束,可循环 | | 共 25 小节 |

## 四、双人桑巴舞

| | | |
|---|---|---|
| 1 | 拂型步 | 1 小节 |
| 2 | 并进反并进跑步 | 5 小节 |
| 3 | 向左游走的沃尔塔结束于博塔佛哥(SSQQQQ) | 4 小节 |
| 4 | 向右连续定点转(五月柱) | 2 小节 |
| 5 | 科特加卡 | 4 小节 |
| 6 | 右滚转 | 2 小节 |
| 7 | 闭式摇步 | 2 小节 |
| 8 | 开式摇步 | 1 小节 |
| 9 | 左转 1/3 步 | 1 小节 |
| 10 | 后退摇步 | 2 小节 |
| 11 | 绳辫步 | 4 小节 |
| 12 | 左转 4/6 步 | 1 小节 |
| 13 | 左脚基本步 | 1 小节 |
| 14 | 沃尔塔定点转向左向右 | 2 小节 |
| 15 | 拂型步 | 1 小节 |
| 16 | 向左游走沃尔塔 | 1 小节 |
| 结束,可循环 | | 共 34 小节 |

## 五、双人斗牛舞

| | | |
|---|---|---|
| 1 | 准备动作(从第五拍开始) | 2 小节 |
| 2 | 向右追步 | 2 小节 |
| 3 | 并进步 | 4 小节 |

| | | |
|---|---|---|
| 4 | 向右提高步 | 4 小节 |
| 5 | 攻击步 | 2 小节 |
| 6 | 原地步 | 2 小节 |
| 7 | 分离步 | 4 小节 |
| 8 | 基本步转向左 | 2 小节 |
| 9 | 向左追步(结束在并进位) | 4 小节 |
| 10 | 八步 | 4 小节 |
| 11 | 拧转 | 8 小节 |
| 12 | 十六步 | 2 小节 |
| 13 | 攻击步 | 2 小节 |
| 结束,可循环 | | 共 42 小节 |

# 第五章　拉丁舞常用舞步详解

## 第一节　伦巴舞舞步

1. 原地换重心

右脚踩地直膝同时右髋做前、旁、后绕转,转换重心至右脚(时值1拍);

左脚踩地直膝同时左髋做前、旁、后绕转,转换重心至左脚(时值1拍);

右脚踩地直膝同时右髋做前、旁、后绕转,转换重心至右脚(时值2拍)。

2. 前后库卡拉恰

右脚后退重心至右脚(时值1拍),右髋做前、旁、后绕转并推重心上前至左脚(时值1拍),右脚收回做原地换重心至右脚(时值2拍)。

左脚向前上步重心至左脚(时值1拍),右腿屈膝做挤压并推重心至右脚(时值1拍);左脚收回做原地换重心至左脚(时值2拍)。

3. 向左、右纽约步

以重心脚左脚为轴向左转动90°,同时右脚上步重心至右脚(时值1拍)。

左腿屈膝做挤压并推重心至左脚(时值1拍),右腿屈膝收回以左脚为轴右转90°,并推重心至右脚(时值2拍);向右纽约步同上动作相同方向相反。

4. 向左、右定点转

右脚上步至左斜前方,重心至右脚(时值1拍)。

身体以右脚为轴左转180°,重心不变(时值1拍)。

右脚推动向前重心经过左脚,左转打开回到起始方向,重心至右脚(时值2拍)。

向右定点转同上动作相同方向相反。

5. 曲棍球步

收右脚做原地换重心至左脚(时值1拍),左脚上步(时值1拍),右脚上步重心至右脚(时值2拍);左脚上步重心至左脚(时值1拍),右脚上步重心至右脚(时值1拍),以右脚为轴左转

180°并退重心至左脚(时值2拍)。

**6. 前进后退伦巴走步**

右脚后退重心至右脚(时值1拍),左脚后退重心至左脚(时值2拍),右脚后退重心至右脚(时值2拍);第二小节动作相同方向相反。

**7. 向左、右手接手**

收右脚以左脚为轴右转90°,退重心至右脚(时值1拍),右脚推动上重心至左脚(时值1拍),以左脚为轴左转90°向右打开,重心至右脚(时值2拍);向右手接手同上动作相同方向相反。

**8. 库克拉恰**

准备动作:两脚小八字打开,左脚重心。

迈出右脚,身体重心向右移动,胯骨随重心向右前转动(时值1拍),到达极限后下压胯骨,转到中间时重心到达两腿之间(时值2拍),然后重心向左移动,胯骨随重心向左前转动(时值1拍),到达极限后下压胯骨,转到中间时重心到达两腿之间(时值2拍)。

**9. 左右分展步**

准备动作:两脚打开,左脚重心。

以左脚为轴,体转四分之一位置,后退右脚,重心向后移动(时值1拍),胯骨重心通过右脚推地板向前推动至左脚半脚掌重心(时值1拍),右脚经过主力腿向前做延迟步推重心(时值2拍)。

以右脚为轴,体转四分之一位置,后退左脚,重心向后移动(时值1拍),胯骨重心通过左脚推地板向前推动至右脚半脚掌重心(时值1拍),左脚经过主力腿向前做延迟步推重心(时值2拍)。

**10. 分式扭臀转步**

准备动作:两脚前后打开,左脚重心。

以左脚为轴向右二分之一方向转动,后退右脚重心(时值1拍),胯骨重心通过右脚推地板向前推动至左脚半脚掌重心(时值1拍),以左脚为轴带动右脚向左二分之一方向转动至原地换重心的位置。

**11. 并退步**

准备动作:两脚打开,右脚重心。

以右脚为轴带动左脚向右四分之一方向转动,左脚做延迟步(时值2拍),左脚上重心以身体带动向左转动上右脚,后退左脚重心(时值2拍)。

12. 击剑步

准备动作：两脚打开，右脚重心。

以右脚为轴，左腿向右四分之一方向至两脚重心做一个蹲起（时值2拍），左脚经过右脚回到两脚打开，左脚重心的位置（时值2拍）。

13. 螺旋转

准备动作：两脚前后打开，左脚在前重心。

右脚前进走步（时值1拍），左脚前进走步（时值1拍），右脚前进上重心以右脚为轴带动身体向左四分之三位置转动形成踝关节交叉，经过两脚重心还原至右脚重心。

继续左脚前进走步（时值1拍），右脚前进走步（时值1拍），左脚前进上重心以右脚为轴带动身体向左四分之三位置转动形成踝关节交叉，经过两脚重心还原至左脚重心。

14. 三步转

准备动作：两脚前后打开，右脚在前右脚重心。

左脚上步做延迟（时值1拍），右脚并左脚身体向左转二分之一后退左脚重心（时值2拍）

15. 阿列曼拉

准备动作：两脚打开，右脚重心。

以右脚为轴，左脚做向前延迟步上重心做定点二分之一转动至左脚重心（时值1拍），左脚蹬地板将胯骨重心向前推动至左脚半脚掌位置（时值1拍），以右脚为轴动力腿左腿经过主力腿左腿至两脚打开的位置（时值2拍）。

16. 闭式基本步

男步收右脚后退，女步收左脚上步（时值1拍），男步上重心至左，女步退重心至右（时值1拍），男步收右脚经过左脚边向右打开，女步收左脚经右脚边向左打开（时值2拍）。第二小节男女步动作相同方向相反。

17. 扇形位

男步收右脚后退，女步收左脚斜上步（时值1拍），男步上重心至左脚，女步右脚上步（时值1拍），男步收右脚向右斜前方向打开，重心至右，女步左转身至左斜后方向后退左脚，重心至左，男女步相对位置成扇形（时值2拍）。

## 第二节　恰恰舞舞步

1. 原地换重心

右脚踩地直膝换重心至右(时值1拍),左脚踩地直膝换重心至左(时值1拍),右脚快速踩换重心至右,左脚快速踩换重心至左,右脚快速踩换重心至右(时值半拍、半拍、1拍)。

2. 快节奏原地换重心

舞步动作同原地换重心,节奏为2&3,4&1(时值半拍、半拍、1拍,半拍、半拍、1拍)。

3. 向左、右纽约步

以重心脚左脚为轴向左转动90°,同时右脚上步做切步(时值1拍),左腿膝盖伸直退重心至左脚(时值1拍),右脚收回做向右侧行并步,打开重心至右脚(时值半拍、半拍、1拍);向右纽约步同上动作相同方向相反。

4. 向左、右定点转

右脚上步至左斜前方,重心至右脚(时值1拍)。

身体以右脚为轴左转180°,重心不变(时值1拍)。

右脚推动向前重心经过左脚,向右侧行并步打开回到起始方向,重心至右脚(时值半拍、半拍、1拍);向右定点转同上动作相同方向相反。

5. 曲棍球步

收右脚做原地换重心至左脚(时值1拍),左脚上步(时值1拍),右脚上步做前进锁步重心至右脚(时值半拍、半拍、1拍);左脚上步重心至左脚(时值1拍),右脚上步重心至右脚(时值1拍),以右脚为轴左转180°做后退锁步退重心至左脚(时值半拍、半拍、1拍)。

6. 前进后退恰恰锁步

右脚后退重心至右(时值1拍),左脚后退重心至左(时值1拍),右脚后退、左脚收并右脚做前锁步、右脚后退重心至右(时值半拍、半拍、1拍);第二小节动作相同方向相反。

7. 向左、右手接手

收右脚以左脚为轴右转90°,退重心至右脚(时值1拍),右脚推动上重心至左脚(时值1拍),以左脚为轴左转90°向右做侧行并步打开,重心至右脚(时值半拍、半拍、1拍);向右手接手同上动作相同方向相反。

#### 8. 分列式古巴段步

准备动作：舞伴两人左右并肩位置站立，分开约一个手臂的距离，重心可根据舞蹈组合编排落在任一脚，女方的重点落点和男方相反即可。

以双人同步，左脚落全中心，右脚半中心点地为例：挤压胯部上右脚重心至左斜前方（时值1拍）左膝盖锁住右腿后膝盖，连接下一步的半拍准备换重心下左脚重心（时值1拍），再次下左脚重心踩地，重复一次上述动作（时值2拍），共一小节。

#### 9. 抑制步

准备动作：以右脚全中心为例。

挤压胯部力量向前上左脚同时上重心（时值1拍），换重心以右脚为轴（时值1拍），后撤左脚半重心点地姿态（时值1拍），重复换右脚重心（时值1拍）。

#### 10. 时间步

准备动作：以左腿全中心，右腿半重心脚掌点地为例。

换重心至右腿重心（时值1拍），换重心至左腿重心（时值1拍），向右上步重心换在右腿，左脚半重心曲膝跟随（时值共1拍），以左脚半脚掌向外侧打开发力，右胯旋转至右前方，右腿上步（时值1拍），反之相同。

#### 11. 阿列曼娜

准备动作：以右脚全重心，左脚后侧半脚掌点地为例。

肩胛骨挤压胯部力量推动左脚向前上步，向右侧旋转180°（时值1拍），右脚向前上重心再次向右旋转180°回到原位（时值1拍），向左旁做基本步（时值2拍）。

#### 12. 切分音纽约步

准备动作：以双人分式位，女步左脚重心为例。

第一拍上步时向左侧旋转90°，双人内侧手臂牵住，女方左手是高手位向后延伸打开（时值1拍），接下来半拍换腿左脚全重心踩地右脚转换为半脚掌挤压地板（时值1拍），再次上右脚向左侧转90°，手臂动作相同（时值1拍），最后转换重心身体和脚均回到原位，右脚落重心踩地（时值1拍）。

#### 13. 甜心步（四小节）

准备动作：双人分式位面对面注视站立，以女步左脚重心，右脚在前点地位置为例。

第一拍后退右脚换重心并右脚向前上步做一个恰恰前进基本步，双人搭手女步向左旋转180°后与男士形成影子位置（时值1拍）；双人身体侧位相对后退左脚换重心上右脚，向左旁做基本步（时值1拍）；接下来以同样的身体位置转换方法转换向右退，左脚上重心向右旁做基本

步(时值1拍);重复左右动作为一组(时值2拍)。

### 14. 分式扭臀转步

准备动作:双人分式位面对面注视站立,以女步左脚重心,右脚在前点地位置为例。

后退右脚再次上左脚重心(时值2拍),右侧全走前进基本步(时值2拍),右腿为全重心向右侧转90°,左腿半重心脚跟贴住。

### 15. 梅林格动作

准备动作:以左脚重心,右脚在旁半重心点地打开为例。

右脚收脚回(时值1拍),换重心至左脚掌(时值半拍),向右旁出步打开(时值1拍)。反方向相同。

### 16. 抛臀转步

准备动作:以面向正前方,右脚踩地左脚后撤半脚掌踩地为例。

左脚向前上步的同时向右方向转180°换做右脚重心(时值2拍),上左脚向前做基本步(时值2拍)。

### 17. 扭臀追步

准备动作:以右脚全重心在前,左脚半重心脚掌踩地在后为例。

左脚向前上步(时值1拍)形成切克,转换重心到右脚(时值1拍)。左脚后撤点地(时值半拍),右脚向后收回(时值半拍),左脚上前收回重心(时值半拍),换右腿重心(时值半拍);右脚做后撤步(时值1拍),挤压胯部和身体力量向前上重心(时值1拍),经过脚边形成右脚半重心动作(时值半拍),右脚上前踩地(时值半拍),左脚收回并重心(时值半拍),右脚向旁打开(时值1拍)。

### 18. 破碎步

准备动作:以右脚在后,左脚半重心脚掌踩地为例。

挑左侧胯部向上、向左前、左旁、直至左后划半圈后撤左脚重心(时值1拍);右侧方位相同发力方式,共一小节为一组动作。

## 第三节 牛仔舞舞步

### 1. 原地基本步

右脚开始,大脚趾外侧点地,换重心过程后全脚掌落地。

2. 右向左（左向右）换步

在原地基本步的基础上进行四连步。

3. 弹踢步

主力脚前脚掌着地，动力脚脚背绷直向异侧踢出，踢出后立马向上吸腿。

4. 后退锁步

在四连步的基础上，后腿向后点地做弹腿动作，重心落地后换前腿。

5. 走与停

前四拍六连步，后四拍身体左转45°做停止动作造型。

6. 抛扔步

基本六连步的变形，前四拍四连步，后两拍向左边转体180°，最后两拍向右转体180°，脚底做点地动作，双脚互换一次。

7. 潜行步

身体重心向后倾，主力腿弯曲，动力腿向前伸直，脚背绷直向前换步移动。

8. 美式旋转

前四拍为连步，后两拍以前腿为中心，前脚掌着地，后腿吸腿向右旋转360°，最后两拍左腿出脚做四连步。

# 第四节　桑巴舞舞步

1. 拂步

1a2：左脚向侧，右脚经过主力脚交叉在左脚后面，双膝微弯。重心由两脚之前还原到左脚。3a4：右脚向侧，左脚经过主力脚交叉在右脚后面，双膝微弯。重心由两脚之间还原到右脚。

2. 博达弗格斯

1a2：左脚向前，双腿交叉双膝微弯，右脚经过主力脚向侧点地，重心经过右脚还原到左脚，右腿伸直。3a4：右脚向前，双腿交叉双膝微弯，左脚经过主力脚向侧点地，重心经过左脚还原到右脚，左腿伸直。

3. 沃塔斯

1：右脚交叉在左脚前，双膝微弯。a：左脚向侧后点地，双腿伸直。2：右脚收于左脚前双

腿微弯。3a4：同1a2。

**4. 破碎步**

1：提右胯右脚向后一小步落在左脚后。a：左脚抬起点地，重心向左脚偏移。2：右脚点地，重心转移到右脚。3a4：同1a2。

**5. 曲折步**

男：面对舞程线，1：右脚向前弓步。a2：左脚向前，右脚跟在左脚后，双腿交叉站立，两腿伸直脚尖点地。3a4：同1a2。

女：背对舞程线，1：左脚向后，右腿成弓步，重心在右脚。a2：右脚并至左脚，同时以右脚为轴转身面向舞程线向前出左脚。3a4：同1a2。

**6. 克里欧卡舞跑步**

1：右脚向前。a：左脚向左侧迈步。2：右脚交叉在左脚后。3a4：同1a2。

**7. 右滚转**

男：s：右脚前进。q：左脚向侧。q：右脚向左脚并和同时向右转四分之一。s：左脚后退。q：右脚向侧。q：左脚向右脚并和同时向右转四分之一。

女：s：左脚后退。Q：右脚向侧。Q：左脚向右脚并和向右转四分之一。S：右脚前进。Q：左脚向侧。Q：右脚向左脚并和同时右转四分之一。

**8. 闭式摇步**

闭式位准备，动作始终处于闭式位。

男：闭式位准备。a1：右脚向前上步，后腿弯曲切克位，a：重心向后脚移动。2：重心移动到前脚。3：左脚向前上步，后腿弯曲切克位。a：重心向后脚移动4：重心移动到前脚。

女：1：左脚后退。a：右脚向后同时转身向面斜中央线。2：左脚向前移动。3：右脚向旁迈步。a：左脚向后同时转身面斜壁线。4：右脚向前移动。

**9. 开式摇步**

男：闭式位准备。a1：右脚向前上步，后腿弯曲切克位。a：重心向后脚移动。2：重心移动到前脚。3：左脚向前上步，后腿弯曲切克位。a：重心向后脚移动。4：重心移动到前脚。

女：1：左脚后退。a：右脚向后同时转身向面斜中央线。2：左脚向前移动。3：右脚向旁迈步。a：左脚向后同时转身面斜壁线。4：右脚向前移动。

**10. 绳辫步**

女：s：右脚起步经过左脚回转向外。s：左脚经过右脚回转向内。q：右脚起步经过左脚回转向外。q：左脚经过右脚回转向内。s：右脚起步经过左脚回转向外。

男:s:右脚向后一小步脚掌点地。s:左脚向后一小步脚掌点地。q:右脚向后一小步脚掌点地。q:左脚向后一小步脚掌点地。s:右脚向后一小步脚掌点地。

## 第五节　斗牛舞舞步

1. 原地踏步

这是斗牛舞的常用步法。

预备动作:双脚并步,重心在前脚掌,骨盆前倾,双手叉腰。

左脚开始重踏一步。注意控制住大腿,即大腿要夹紧,力量向下,膝盖会有一点弯曲。

第2步,右脚脚掌踏步,这时脚跟是离地的,踏步时要用很小很短的力度用脚掌踏步,仿佛地下有一颗小石子,用脚掌踢出去。第3步,换左脚脚掌踏步。第4步,换右脚脚掌踏步,用同样的方法依次跳完8步。重要提示:原地踏步,只有第1步,即左脚向下向地板重踏一步时是全脚掌着地外,其余7步都是脚掌踏步。踏步时除第1步重踏膝盖稍弯曲,从第2步开始,双脚要顶起来,拉直身体,上颊微微抬起,形成一种高傲、向上的舞姿来进行踏步,在音乐之中,身体有摆动。上身动作,第1~3步可以双手叉腰,第4步,双手上举3位手,直至跳完后面的5~8步。

2. 分离步

预备动作:在舞蹈进行的全程皆可作为起始。如双手上举3位手时,迅速把手放下来,形成2位手。第1步,踏左脚,右脚向侧打开,右手向前延伸2位手,左手在后8位手。第2步,踏右脚,左脚向侧打开,左手向前延伸2位手,右手在后8位手。节奏与数拍:打1打2,可以连续跳,打3,打4。

重要提示:主力腿重心向下。身体有转度。用来切分节奏。

开始半拍时两人身体重心上升,目视对方,两人胯部贴着。第一拍女士右脚顿足,男士左脚顿足,这个顿足点速度要非常迅猛,并且两人的膝盖都弯曲,从中腰到膝盖都靠在一起。第二拍时女士左脚后退一大步,左腿膝盖明显弯曲,重心在后脚,左脚脚尖绷直,脚后跟可以落地也可以虚架。男士的右脚稍微向前一点,半脚掌落地。在第三拍时,女士继续身体重心后退的趋势,男士左脚并脚,第四拍男士右脚依然原地基本踏步,女士的右脚并向左脚,膝盖并拢,双腿明显弯曲,与第三拍时身体高度一样。此时两人的距离比较远,手臂都处于拉直的状态。

3. 攻击步

两人闭式站立,1时男士跺右脚女士跺左脚,2时男士左脚向左前方迈步,女士右脚向右后

方撤步。3时男士右脚向前迈出一大步,同时身体向左旋转90°,同时女士左脚向左后撤步,同时身体随着男士旋转90°,仍然和男士呈对立状态,而两人的头部转到一个方向,男士侧低头看着自己的左手方向,女士看向右手方向。两人的这两只手翻腕下沉,男士的右腿弯曲,大部分重心在右腿上,但是右脚的脚后跟并没有完全落地,有一个向下的压力,左腿被右腿迈出的一大步拉直,脚尖落地,注意左腿到左脚间拉长的线条。而女士的左腿弯曲,大部分中心左脚上,左脚脚后跟也没有落地,左膝有向下的压力,右腿在身侧蹬直,脚尖落地,注意拉长右腿的线条。此时两人的两只脚间距大约是肩的1.5~2倍的宽度,同时两人含胸向斜下方怒视。

4. 低高步

预备动作:双脚并步,双手叉腰。

膝盖象楼梯一样,从低到高做起。

第1步,左脚踏步。

第2步,右脚向侧移动。

第3步,左脚踏步。

第4步,右脚向侧移动。

上身动作:左手叉腰,右手从左至右,从上至下,绕2圈。换右脚做相同的动作。

重要提示:西班牙女郎的裙子比较大,常常拿着扇子跳舞,在跳这个动作时,第2步手上举,第1步手打开,第3步打开,第4步上举,第5~8步可以跳成上举的手慢慢翻过来形成3位手。

5. 西班牙线条

预备动作:双脚并步,双手叉腰。

第1步,左脚上前;第2步,右脚上前,左转180°;第3步,左脚后退;第4步,右脚脚掌着地;第5步,右脚推上来向前踏步;第6步,左脚交叉在右脚后跟后脚掌着地;第7步,左脚踢一下,落下;第8步,右脚脚掌着地。

换一只脚,动作相同。

重要提示:在跳第5步时把脚推上来,脚掌着地,左脚在后点、踢、踏,第8步右脚脚掌着地。上身动作感觉手拿裙子,不要高过肩膀,左右摆动。男士可以双手叉腰。其实,第6,7两步可以跳成原地点两步。

6. 交叉向侧步

预备动作:右脚重心,左脚打开,练习时可以双手叉腰。

第1步,左脚向右脚交叉,稍向前,脚尖朝左方向。

第 2 步,右脚向侧。

第 3 步,左脚原地,稍动一下。

第 4 步,换右脚做相同的动作。

脚的动作:跳第 1 步时要把脚转进来,稍向前,交叉到另一只脚的前面,这样可以向前流动,这时,有部分重心转移,而不是全部的重心转移。因此,跳第 1 步是有转的。

上身动作:西班牙女郎的裙子很大,左边可以转,右边也可转,吸引很多人的目光。这边看一下,那边看一下,体现西班牙女郎高傲的体态。

7. 两步转(结束)

预备动作:双脚并步,双手叉腰。

第 1 步,左脚向前稍向左抢一点,以便于旋转。

第 2 步,右脚并向左脚,这时的右脚并不需要与左脚并的太近,稍后一点也可以,以左脚为轴向左 360°转。

第 3 步,左脚依然向前。

第 4 步,右脚仍然并向左脚,以左脚为轴左转 180°,停住。4 步做西班牙线条造型。即右脚在前脚掌着地,左脚在后,右手 2 位手,左手 8 位手,下颚上升一点点,但不要太高,体现西班牙女郎高傲的神态。

换一只脚做相同的动作。

重要提示:重拍转,即第 1 拍和第 3 拍,转的时候要用手的姿势来带动。转完后,手向下往上抬起来。在斗牛舞的音乐当中,是有响板的声音的,因此,在做两步转这个动作时,手的姿势是打开的、翻转,加在旋转里的。即大拇指和中指转过来,手掌的运用是打开、收拢、打开。

# 第六章 拉丁舞视唱练耳

## 第一级视唱练耳

### 乐 理

**1. 乐音的四种特性**

（1）高低：音的高低是由振动频率决定的，频率高则音高；频率低则音低。

（2）长短：音的时值是由音的延续时间决定的，时间长则音长，时间短则音短。

（3）强弱：音的强弱是由振动幅度决定的，幅度大则音强，幅度小则音弱。

（4）音色：音的色彩是由发音体性质、泛音的多少决定的。

**2. 音符**

音符是用来记录乐音高低长短的符号。

音符通常由符头、符干、符尾三个部分组成，如图1-1所示。

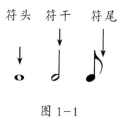

图 1-1

音符符头为椭圆形，由于音的时值不同，符头可以是空心的，也可以是实心的。实心的符头既可以有符干，也可以同时有符干和符尾，空心的符头可以有符干，但不会有符尾。

相邻时值两音符的关系是2倍或 $\frac{1}{2}$ 的关系，如二分音符等于两个四分音符的时值；四分音符等于 $\frac{1}{2}$ 个二分音符的时值，如图1-2所示。

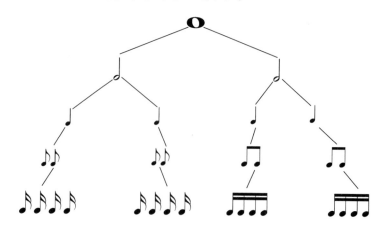

图 1-2

### 3. 休止符

休止符用是来记录不同长短音的间断时值的符号。

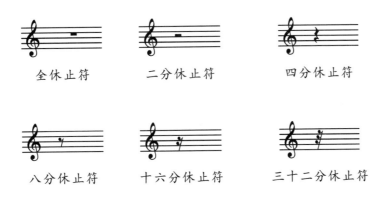

图1-3

与音符时值关系一样，相邻时值两休止符的关系是2倍或$\frac{1}{2}$倍的关系，如二分休止符等于两个休止符的时值；四分休止符等于$\frac{1}{2}$个二分休止符的时值，全休止符出现在某一小节，表示整小节休止。如图1-3所示。

### 4. 五线谱

五线谱是在五条等距离的平行线上记录不同时值的音符及其它记号的记谱方法。

五线谱的五条线及线与线之间形成的间都是用来记录音符的位置，都是自下而上命名，如图1-4所示。

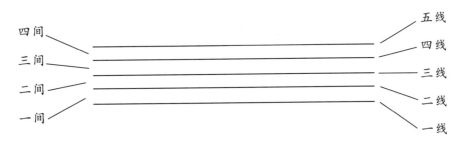

图1-4

为了标记过高或过低的音，在五线谱上面或下面还可以临时加线。在五线上面的叫上加线，从下而上依次是：上加一线、上加二线、上加三线，以此类推；在一线下面的加线叫下加线，从上而下依次是：下加一线、下加二线、下加三线，以此类推。如图1-5所示。

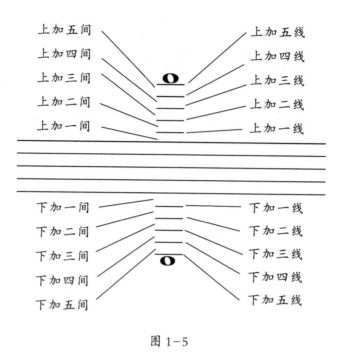

图 1-5

### 5. 谱号

谱号是用来确定五线谱表中各线间音高位置的符号。谱号常写在五线谱的左端。常用的谱号分为三种：高音谱号、低音谱号和中音谱号。

（1）高音谱号，又称为G谱号。G谱号表示五线谱上第二线上的音是小字一组$g^1$，其它线和间的音高依次排列，如图1-6所示。

（2）低音谱号，又称为F谱号。F谱号表示五线谱上第四线上的音是小字组f。其它线和间的音高依次排列，如图1-7所示。

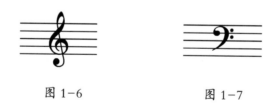

图 1-6    图 1-7

（3）中音谱号，又称为C谱号。C谱号可记在五线谱任意一线上，记在的那一线为小字一组$c^1$。其它线和间音高依次排列，如图1-8所示。

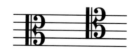

图 1-8

（4）高音谱表：用高音谱号记录的谱表叫做高音谱表。

（5）低音谱表：用低音谱号记录的谱表叫做低音谱表。

（6）中音谱表：用中音谱号记录的谱表叫做中音谱表。

（7）大谱表：将高音谱表与低音谱表用直线和花括号连起来的谱表叫做大谱表。

在大谱表中，高音谱表下加一线与低音谱表下加一线的音是同一个位置的音符，即小字一组$c^1$，由于这个音符处在大谱表和键盘的中央，所以又称为中央C，如图1-9所示。

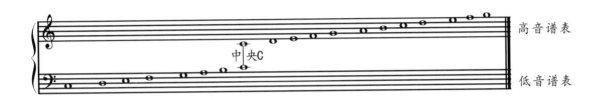

图 1-9

## 6. 音的分组

音的分组：7个基本音级循环重复使用，因此，有许多同名的音，但它们同名不同高，为了区分同名不同高的各音，键盘上的所有音分成许多个"组"。从$c^1$(即中央C)开始向上至$b^1$称为小字一组，依次向上称为小字二组、小字三组、小字四组、小字五组，比小字一组低的音组依次是大字组、大字一组、大字二组，并注意数字在字母右下角位置，如图1-10所示。

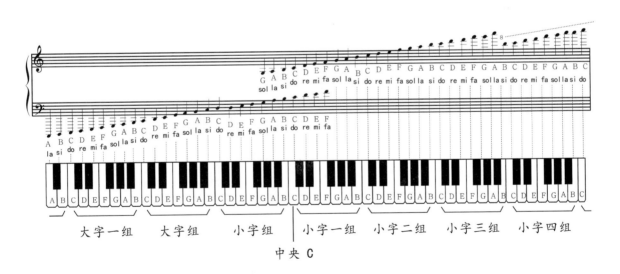

图 1-10

# 节 奏

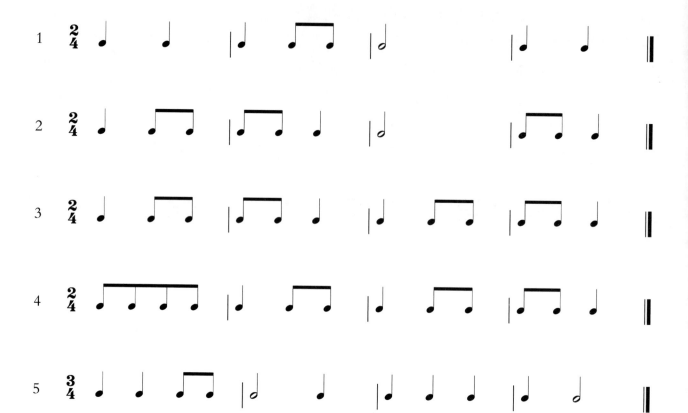

## 视 唱

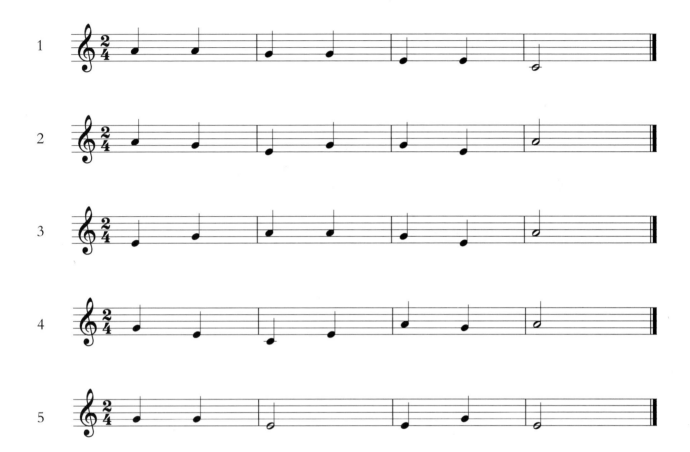

# 第二级视唱练耳

## 乐 理

### 1. 节奏

节奏:将不同时值的音有规律的组合在一起称为节奏。其中,具有典型意义、有代表性、反复出现的固定组称为节奏型。如图2-1所示。

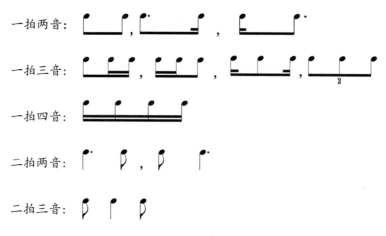

图 2-1

### 2. 节拍

节拍是指强拍和弱拍的组合规律,按着一定的顺序循环重复。

如一强一弱的循环重复(两拍子)、一强两弱的循环重复(三拍子)等,可见在这种循环重复中起主要作用的是强弱关系的顺序。常见的二拍子有:$\frac{2}{4}$,$\frac{2}{2}$;常见的三拍子有$\frac{3}{4}$,$\frac{3}{8}$,另外还有$\frac{4}{4}$,$\frac{6}{8}$等节拍。

在节拍中,这种均等的时间单位就叫做"单位拍",也就是我们平时所说的"一拍"。处于强关系的单位拍就是强拍,处于弱关系的单位拍就是弱拍。

节奏与节拍永远是同时存在的,是不可分割的有机组成部分。节奏必然存在于某种节拍之中,而节拍中也必然含有一定的节奏。

### 3. 半音、全音

在十二平均律的乐器上,相邻两个音最小的距离是半音。如在键盘上:E-F,B-C都是半音的关系。两个相邻半音构成一个全音。

在C大调音阶中,每相邻的两音的关系是:全音-全音-半音-全音-全音-全音-半音,如图2-2所示。

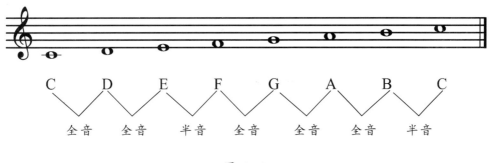

图 2-2

### 4. 变音记号

变音记号：用来升高或降低基本音级的记号叫做变音记号。

（1）在基本音级的基础上升高半音关系，标记升记号"♯"。

（2）在基本音级的基础上降低半音关系，标记降记号"♭"。

（3）在基本音级的基础上升高两个半音关系，标记重升记号"𝄪"。

（4）在基本音级的基础上降低两个半音关系，标记重降记号"𝄫"。

（5）当乐曲中还原带有变化记号的变化音，标记还原记号"♮"。

### 5. 附点音符

附点音符：单纯音符符头右面的圆点叫做附点，带附点的音符叫做附点音符。附点具有增长音值的作用，增加原音符时值的二分之一。如图2-3所示。

图 2-3

### 6. 力度记号

力度记号：用来表示音的强弱程度的记号，叫做力度记号。可分为以下几种：

（1）固定的强弱：表示从标记位置做明显的力度变化。

强记号：*mf* 中强，*f* 强，*ff* 很强。

弱记号：*mp* 中弱，*p* 弱，*pp* 很弱。

（2）渐变的强弱：表示从标记位置做逐渐的力度变化。

渐强记号（*cresc.*）：标记在旋律上方，表示力度逐渐加强。

渐弱记号（*dim.*）：标记在旋律上方，表示力度逐渐减弱。

（3）突然变化的强弱：常用 *fp*（突弱）、*sf*（突强）等记号标记，表示从标记位置做突然的力度变化。

# 节 奏

# 视 唱

# 第三级视唱练耳

## 乐 理

### 1. 切分音

使弱拍或强拍弱位上的音,因时值延长而形成重音,这个音称为切分音。含有切分音的节奏称为切分节奏。

切分音经常是从弱拍或强拍的弱部分开始,并把下一强拍或弱拍的强部分包括在内,同样,在强拍和次强拍休止时也有同样的效果。那么切分音重音与节拍重音是互有矛盾的,它实际上就是重音转移,从弱拍或强拍的弱部分开始。切分音在一小节内往往写成一个音,如果是跨小节切分音,则用连线把相同音高的音连接起来。如图3-1所示。

图 3-1

### 2. 变化切分

将以上切分节奏的某些音符(通常是非切分音)变成休止符,或者用连音线做出一些变化,可以产生大量的复杂切分节奏,给节奏带来复杂、多样的表现。

### 3. 复附点音符

在附点音符后面再添加一个点叫做复附点音符,第二个附点增加前面附点时值的一半,也就是增加单纯音符的 $\frac{1}{4}$ 时值,如图3-2所示。

图 3-2

### 4. 反复记号

反复记号是用来表示乐曲的全部或部分需要重复演奏（演唱）的记号。常用反复记号如图3-3所示。

图 3-3

### 5. 演奏记号

演奏记号是指在音乐的演奏中常用的一些记号和标记，它们是为了让音乐的演奏更加精确，或是为了要达到某种特殊的效果而采用的演奏方法。由于音乐作品中所使用的乐器众多，每种乐器都可能有各自不同的演奏方法，针对不同的演奏方法就有许多各类繁多的记号。

### 6. 连音记号

连音记号（legato）又称圆滑线、连音线，用弧线标记，弧线内的音要尽可能唱

（奏）得连贯、圆润而又流畅。

### 7. 断奏奏法

断奏奏法又称为跳音记号（staccato），一般标记在音符符头的上方或下方，表示该音要唱（奏）的短促、跳跃、有弹性。根据不同的记号又分为短断奏、中断奏、长断奏三种。

（1）用实心的倒三角做标记（又叫顿音记号），通常只演唱（奏）该音符的 $\frac{1}{4}$ 时值，休止 $\frac{3}{4}$ 时值，如图3-4所示。

图 3-4

（2）用小圆点做标记，通常要演唱（奏）该音符的 $\frac{1}{2}$ 时值，休止 $\frac{1}{2}$ 时值，如图3-5所示。

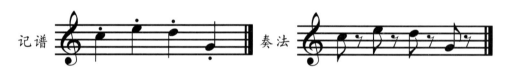

图 3-5

（3）用连线加小圆点做标记，通常要演唱（奏）该音符的 $\frac{3}{4}$ 时值，休止 $\frac{1}{4}$ 时值，如图3-6所示。

图 3-6

### 8. 重音记号

重音记号：标记在音符符头上方或下方，表示该音比前后音符要加强，在具体作品中有稍许的区别。

（1）">" 重音记号。

（2）"^" 强调记号，加强同时要保持时值。

（3）"$\overset{\wedge}{\cdot}$" 强调记号，加强同时做断奏。

## 9. 琶音记号

琶音记号：标记在柱式和弦左侧的垂直曲线。表示和弦中的音要自下而上很快地演奏，如图3-7所示。

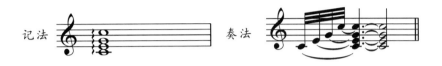

图 3-7

## 10. 延长记号

延长记号：标记在音符、休止符或小节线上，表示将该音符、休止符按作品风格适当延长，或将两个小节间做稍许间隔，如图3-8所示。

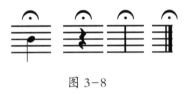

图 3-8

## 11. 装饰音记号

装饰音记号是指用来装饰和润色旋律的临时音符，或记有特殊记号表示该音符应做某种装饰性的效果。装饰音可以增强音乐的表现力。常用的装饰音有：倚音、波音、颤音、回音等。标记及演奏效果如图3-9所示。

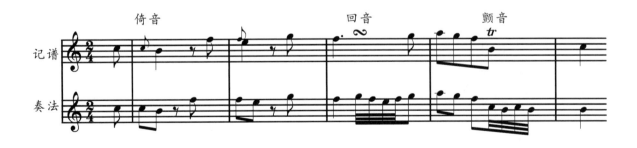

图 3-9

# 节 奏

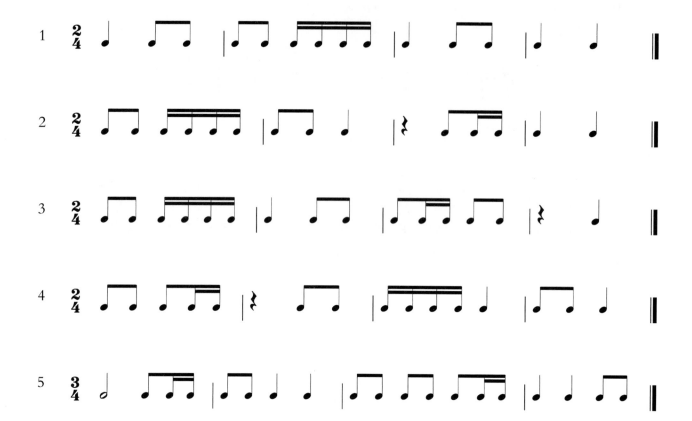

# 视　唱

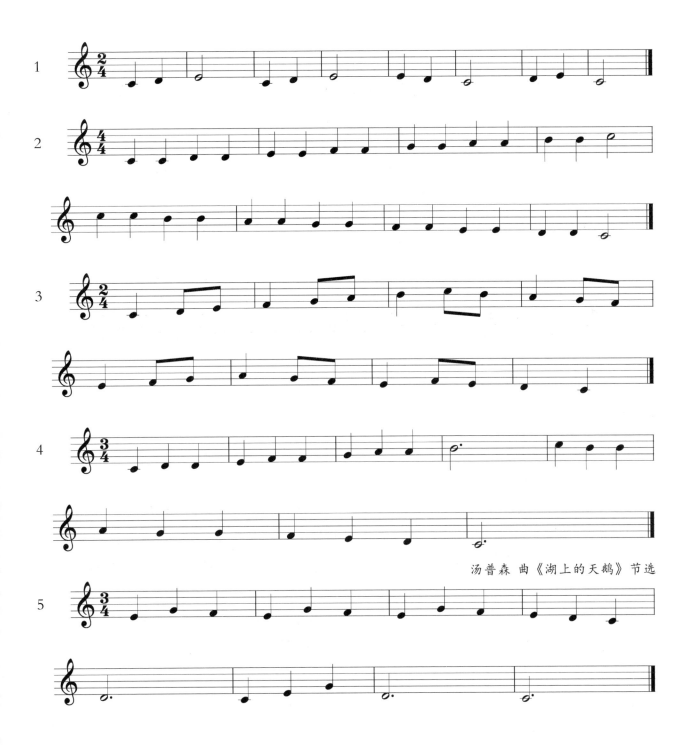

汤普森 曲《湖上的天鹅》节选

# 第四级视唱练耳

## 乐 理

### 1. 音程

音程：两个音在音高上的相互关系叫做音程，简单地说就是音与音之间的距离。其单位名称是"度"。

由于音程发声形式不同，分为旋律音程与和声音程。

旋律音程是指两个音先后发声，在谱面上显示为一前一后的旋律形态。

和声音程是指两个音同时发声，在谱面上显示为柱式的形态。

在音程中，较高的音称为冠音，较低的音称为根音，如图4-1所示。

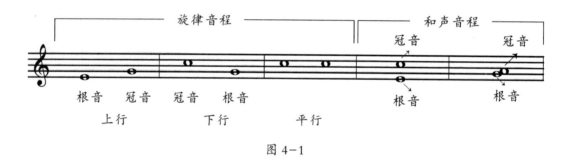

图 4-1

### 2. 音程的名称

音程的名称：由度数与音数两个部分构成。

（1）度数是两个音之间包含的音级数目。五线谱上的每一条线和每一个间都是一度，两个音在同一线（间）上，这两个音的度数为"一度"，相邻的两个音级为"二度"，以此类推，如：C-C为一度，C-D为二度，……，C-B为七度；相邻音组的两个相同音名的音为"八度"。

（2）音数是指音程之间所包含的全音、半音的数目。半音用 $\frac{1}{2}$ 表示；全音用1表示。音数的多少决定了音程的性质，为了区别度数相同而音数不同的音程，需要在度数之前加上大、小、增、减、纯等文字说明。

### 3. 基本音程

由基本音级能构成的音程叫做基本音程，也叫自然音程。基本音程一共14种，包含

纯音程、大音程、小音程、增四度音程及减五度音程五大类。

（1）纯一度：也就是同度，即C—C，D—D，E—E等。

（2）大二度、小二度。

大二度：音数为1的二度，即C—D，D—E，F—G等。

小二度：音数为$\frac{1}{2}$的二度，即E—F，$^\sharp$C—D等。

（3）大三度、小三度。

大三度：音数为2的三度，即C—E，F—A等。

小三度：音数为$1\frac{1}{2}$的三度，即D—F，A—C等。

（4）纯四度、增四度。

纯四度：音数为$2\frac{1}{2}$的四度，即C—F，D—G等。

增四度：音数为3的四度，即C—$^\sharp$F，F—B等。

（5）纯五度、减五度。

纯五度：音数为$3\frac{1}{2}$的五度，即C—G、D—A等。

减五度：音数为3的五度，即C—$^\flat$G、B—F等。

（6）大六度、小六度。

大六度：音数为$4\frac{1}{2}$的六度，即C—A，D—B等。

小六度：音数为4的六度，即E—C等。

（7）大七度、小七度。

大七度：音数为$5\frac{1}{2}$的七度，即C—B，D—C等。

小七度：音数为5的七度，即C—$^\flat$B，E—D等。

（8）纯八度。

纯八度：音数为6的八度，即$c^1$—$c^2$、$d^1$—$d^1$等。

### 4. 变化音程

变化音程是由自然音程变化而来的。即除去自然音程之外的一切音程都是变化音程。它包括增、减音程（增四度、减五度除外）和倍增、倍减音程。

### 5. 协和音程与不协和音程

协和音程与不协和音程，按照和声音程在听觉上所产生的印象，音程可分为协和及不协和两类。听起来悦耳、融合的音程，叫协和音程。听起来比较刺耳，融合程度低的音程叫做不协和音程。

### 6. 音程的转位

将音程的冠音和根音相互颠倒位置，这种转换叫做音程转位。转位前的音程叫做原位音程，转位后的音程叫做转位音程。

音程转位后的度数变化：当音程转位后，原位音程与转位音程的度数相加之和为"九"。其转位公式为：9－原位音程=转位音程。如小三度加大六度的和是九；纯四度加纯五度的和是九。即：

一度转为八度 —— 八度转为一度。
二度转为七度 —— 七度转为二度。
三度转为六度 —— 六度转为三度。
四度转为五度 —— 五度转为四度。

音程的转位如图4-2所示。

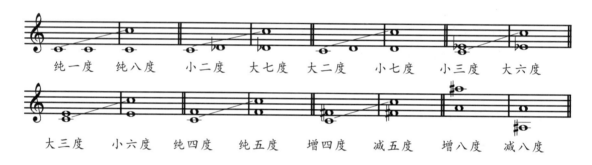

图 4-2

### 7. 弱起节奏

音乐作品中由拍子的弱部分（非强拍强音）开始，称为弱起节奏。也可以用在乐曲中间的乐句中，称为弱起乐句。

弱起节奏的小节属于不完全小节，其结尾一般也是不完全小节，这两个不完全小节相加就等于一个完整的小节。而在计算乐曲的小节数时，则是从第一个完整小节开始算起的，如图4-3所示。

图 4-3

### 8. 节奏的特殊划分（连音）

以往学过的单纯音符都是按照1∶2的时值关系进行的，但是在节奏复杂的音乐作品

里，不一定都要按照节奏的规整划分形式，如：用一组三个同样时值的音符（休止符）取代两个同样时值的音符（休止符）时，这组三个音符叫做三连音，如图4-4所示。

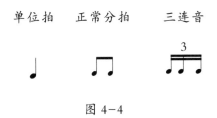

图 4-4

同理，也会出现五等份、六等份、七等份代替四等份的节奏。可以归总为：三连音代替二等分；五、六、七连音代替四等份，见表4-1。

表 4-1

| 划分方法 | | 全音符 | 二分音符 | 四分音符 | 八分音符 |
|---|---|---|---|---|---|
| 音符时值的常规划分 | | o=♩♩♩♩ | ♩=♫♫ | ♩=♫♫ | ♫=♫♫ |
| 音符时值的特殊划分 | 五连音 | o=♩♩♩♩♩ (5) | ♩=5连音 | ♩=5连音 | ♫=5连音 |
| | 六连音 | o=♩♩♩♩♩♩ (6) | ♩=6连音 | ♩=6连音 | ♫=6连音 |
| | 七连音 | o=♩♩♩♩♩♩♩ (7) | ♩=7连音 | ♩=7连音 | ♫=7连音 |

另外，还有一种特殊形式的划分，是用二等份或四等份时值代替附点音符（三等份），可以归总为：二、四、五连音代替三等份；七至十一连音代替六等份等等，如图4-5所示。

图 4-5

# 节奏

# 视 唱

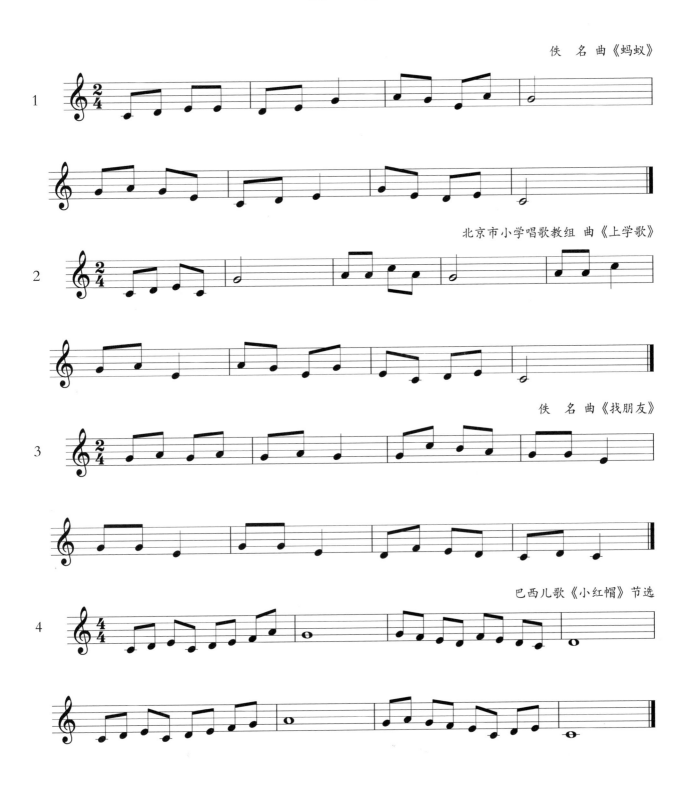

巴 赫 曲《小步舞曲》

5

# 第五级视唱练耳

## 乐 理

### 1. 和弦

由3个或3个以上的音,按三度排列称为和弦。

由3个不同的音组成的和弦为三和弦;由4个不同的音组成的和弦为七和弦。

(1)三和弦的原位。三和弦原位是指3个音按三度排列时的和弦位置,此时,由低到高和弦音的名字分别是:根音(用数字1代表)、三音(用数字3代表)、五音(用数字5代表)。

三和弦的原位主要类型有4种,见表5-1及图5-1。

表5-1 三和弦的原位主要类型

| 三和弦名称 | 根音到三度音关系 | 三度音到五度音关系 | 根音到五度音关系 |
|---|---|---|---|
| 大三和弦 | 大三度 | 小三度 | 纯五度 |
| 小三和弦 | 小三度 | 大三度 | 纯五度 |
| 增三和弦 | 大三度 | 大三度 | 增五度 |
| 减三和弦 | 小三度 | 小三度 | 减五度 |

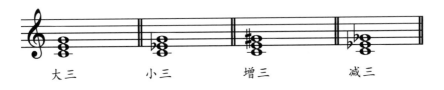

图 5-1

(2)七和弦的原位。七和弦原位是指四个音按三度排列时的和弦位置,此时,由低到高和弦音的名字分别是:根音(用数字1代表)、三音(用数字3代表)、五音(用数字5代表)、七音(用数字7代表)。

在七和弦里常用的种类有:大小七和弦、小小七和弦、减小七和弦(半减七和弦)、减减七和弦(减七和弦)。七和弦原位主要类型有4种,见表5-2。

表5-2　七和弦原位主要类型

| 七和弦名称 | 三和弦性质+根音到七度音关系 |
|---|---|
| 大小七和弦 | 大三和弦+小七度 |
| 小小七和弦 | 小三和弦+小七度 |
| 减小七和弦（半减七和弦） | 减三和弦+小七度 |
| 减减七和弦（减七和弦） | 减三和弦+减七度 |

**2. 和弦转位**

当和弦不再以根音作为低音时，叫做和弦转位，这种和弦称为转位和弦。转位后，根音、三音、五音、七音的名称不变。

（1）三和弦的转位。三和弦除了根音以外，还有三音和五音，因此，它可以有两个转位。以三音做最低音，叫作第一转位；以五音做最低音，叫做第二转位。三和弦的第一转位后有了新的名称，叫作六和弦。这是因为作为最低音的三音此时与根音（最高音）的关系是六度，因此得名"六和弦"，在记谱时仍用阿拉伯数字6作标记。三和弦的第二转位叫作"四六和弦"，这是因为此时处在最低音的五音与根音的关系是四度，并且与最高音的关系是六度，因此得名"四六和弦"。标记时仍用阿拉伯数字4和6来写，但是写的方法是4在下，6在上。如图5-2所示。

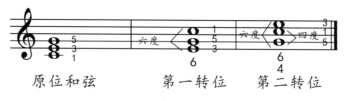

图 5-2

（2）七和弦的转位。七和弦的转位，原理与三和弦是一样的，只不过七和弦除了根音以外，还有3个音，因此，七和弦可以有三个转位。第一转位，仍是以三音为最低音，根音为最高音，叫作"五六和弦"，标记为"$\frac{6}{5}$"。第二转位是以五音为最低音，这个转位和弦的名字叫作"三四和弦"，标记为"$\frac{4}{3}$"。第三转位是以七音为最低音，这个转位的名字叫作"二和弦"，标记为"2"。另外，为对七和弦与三和弦以示区别，原位的七和弦用阿拉伯数字"7"来标记。如图5-3所示。

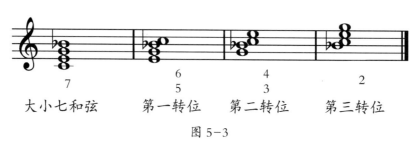

图 5-3

# 节 奏

# 视 唱

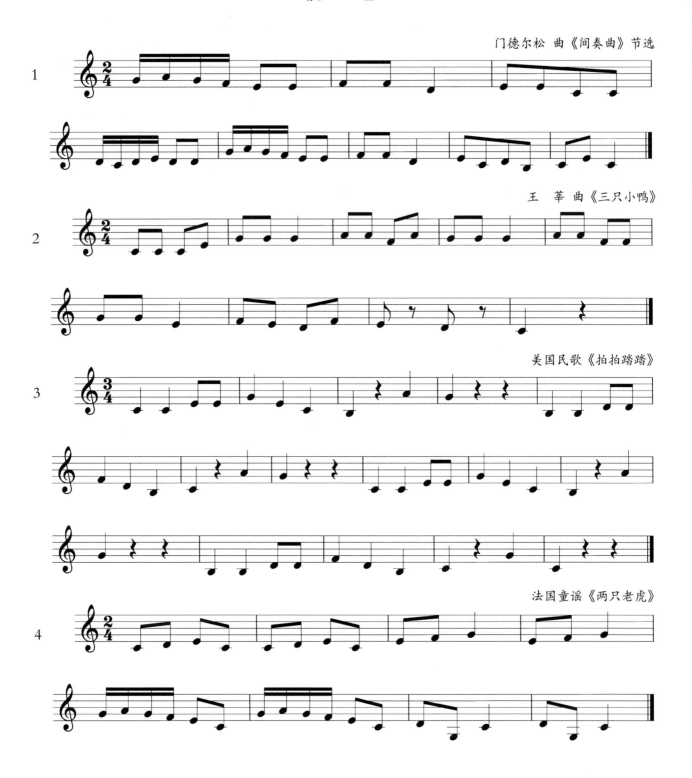

门德尔松 曲《间奏曲》节选

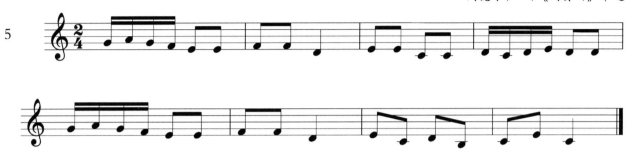

# 第六级视唱练耳

## 乐 理

调式：将若干不同音，按一定音程关系并围绕一个中心音组织在一起，形成的体系称之为调式。

这个中心音也称为调式主音。它的特点是稳定，当音乐离开主音时，会感觉紧张并急于回归这个主音，当回到主音时，使人感到放松和稳定，尤其在乐曲结尾处。将调式中的音，从一个主音到另一个主音，按次序排列起来称为调式音阶。在我们熟悉的大调、小调中，调式主音总是音阶的第一个音和最后一个音。以C大调音阶为例，如图6-1所示。

图 6-1

C大调，其中的"C"指的是该调的主音，"大调"指的是该调的性质。

自巴洛克时期，大、小调式被确立起来，也是如今我们最为常用的两种调式。

（1）大调式可分为自然大调、和声大调、旋律大调。其中自然大调是大调式的基本形式，使用广泛。

在自然大调中，主音可以从任何一个音开始，由7个连续的音级构成，从主音开始相邻两音关系是：全音、全音、半音、全音、全音、全音、半音。以C自然大调为例，如图6-2所示。

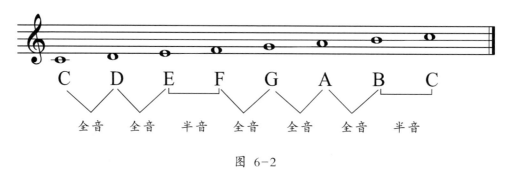

图 6-2

同样，如果需要找到G自然大调音阶，那么从G开始，按照全音、全音、半音、全

音、全音、全音、半音的规律可知道G自然大调音阶的各音级。

（2）小调式可分为自然小调、和声小调和旋律小调。

在自然小调中，主音可以从任何一个音开始，由7个连续的音级构成，从主音开始相邻两音关系是：全音、半音、全音、全音、半音、全音、全音。以a自然小调为例，如图6-3所示。

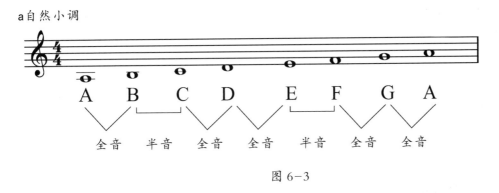

图6-3

同样，如果需要找到e自然小调音阶，那么从e开始，按照全音、半音、全音、全音、半音、全音、全音的规律可知道e自然小调音阶的各音级。

调式音阶中各级音的级数用罗马数字依次标记。同时各级音按照与主音的关系有各自的名称，以C自然大调和a自然小调为例，如图6-4所示。

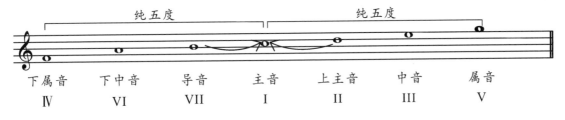

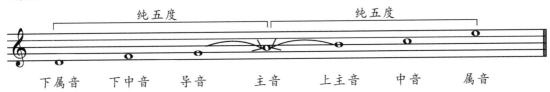

图6-4

# 节 奏

# 视 唱

# 第七级视唱练耳

## 乐 理

升号调与降号调的产生。依照自然大调音阶结构（全音、全音、半音、全音、全音、全音、半音），除C大调外，为了构成正确的结构，在写其它大调的音阶时需要加升号或降号。

如从C上方的纯五度音G开始构成一个自然大调，那么第七级音需要升高半音（#F），如图7-1所示。

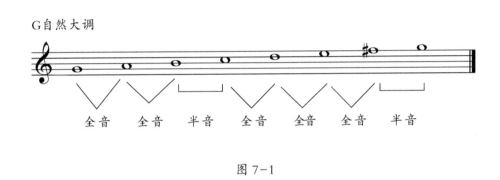

图 7-1

再如从G上方的纯五度音D开始构成一个自然大调，那么第三、七级音都需要升高半音(#F、#C）如图7-2所示。

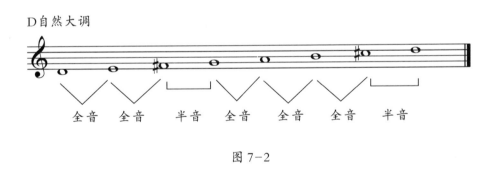

图 7-2

同理，从C下方的纯五度音F开始构成一个自然大调，那么第四级音需要降低半音（♭B)，如图7-3所示。

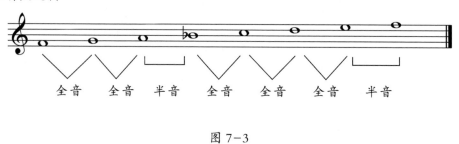

图 7-3

再如从F下方的纯五度音♭B开始构成一个自然大调,那么第一、四级音都需要降低半音(♭B、♭E),如图7-4所示。

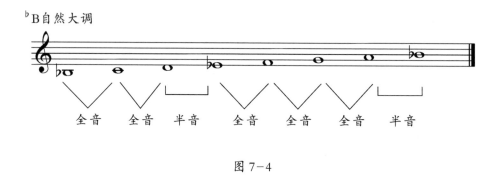

图 7-4

依次类推,我们能够根据五度循环的方法找到12个大调的调式音阶。如图7-5所示。

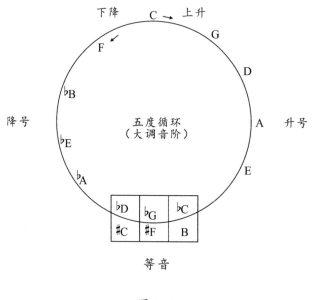

图 7-5

音乐作品中使用了哪个调的音阶，就可以确定这首作品是哪个调式。根据音阶中的变化音，把需要升高或降低的音用#或b记号写在五线谱每一行谱号后，称为调号。

归纳12个大调音阶，可以总结出：从G大调开始到#C大调，升号的顺序依次是#F、#C、#G、#D、#A、#E、#B，如图7-6所示。

图 7-6

从F大调开始到bC大调，降号的顺序依次是bB、bE、bA、bD、bG、bC、bF（与升号互为倒序），如图7-7所示。

图 7-7

# 节 奏

# 视 唱

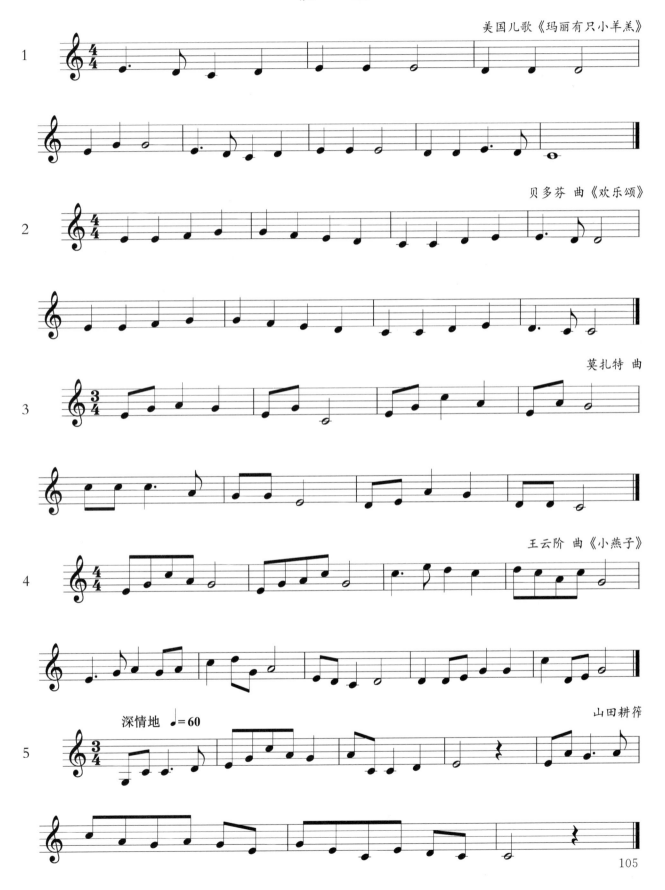

# 第八级视唱练耳

## 乐 理

### 1. 大小调特点

根据之前介绍的大小调的结构,可以知道大调的特点:主音与上中音(上方三度音)是大三度。因此,大调具有明亮、开阔的特点,适合表现积极向上、刚强有力的音乐情绪。

相反,小调的特点是:主音与上中音(上方三度音)是小三度。因此小调具有柔和、暗淡的特点,经常用来体现含蓄忧郁,暗淡伤感的音乐情绪。

小调与大调一样也遵循五度循环的规律,小调式以a为起始音向上(向下)纯五度循环,可得到与大调相同排列的调号,共12个。

因此,把拥有相同调号的大调和小调称为平行大小调,也叫作关系大小调。如图8-1所示。

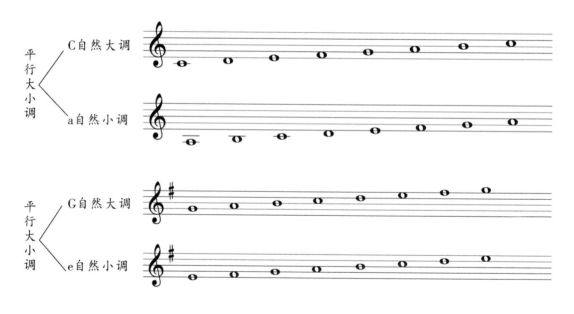

图 8-1

由此可看出,平行大小调中调号相同、构成音相同、主音不同、结构不同。并且大调主音在小调主音上方小三度,如图8-2所示。

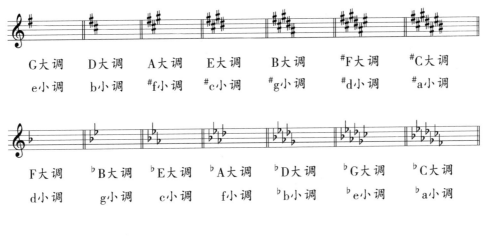

图 8-2

把拥有相同主音的大调和小调称为同主音大小调,也叫作同名大小调。如图8-3所示。

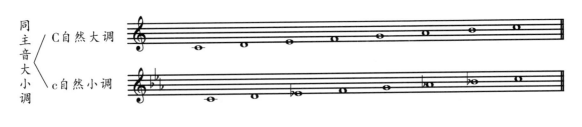

图 8-3

在同主音大小调中,只有主音相同,调号、构成音、结构均不相同。如继续对比和声大调与和声小调,旋律大调与旋律小调会发现,同主音大小调唯一可靠的特征主音与上中音(上方三度音)是大三度还是小三度。大调中两者为大三度;小调中两者为小三度。

## 2. 调号与调名

前一个级别中,我们总结出调号的规律。同样,在判断调号与调名时也是有规律的。

在判断升号调时,最后一个升号上方的小二度就是本调调名。如在4个升记号的调号中,最后一个是#D,那这个调就是E大调或#c小调。

在判断降号调时,倒数第二个降记号就是本调调名。如在4个降记号的调号中,倒数第二个是♭A,那么,这个调就是♭A大调或f小调。

# 节 奏

# 视　唱

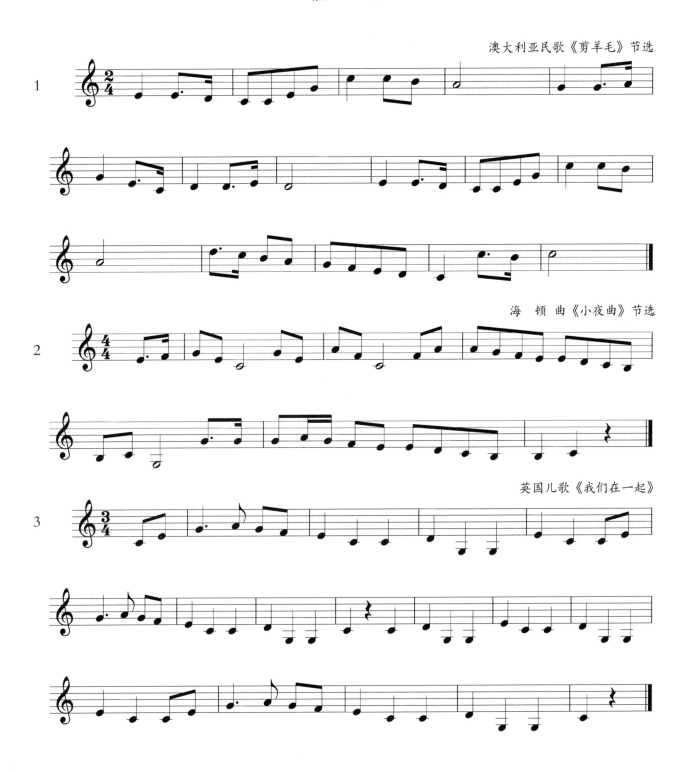

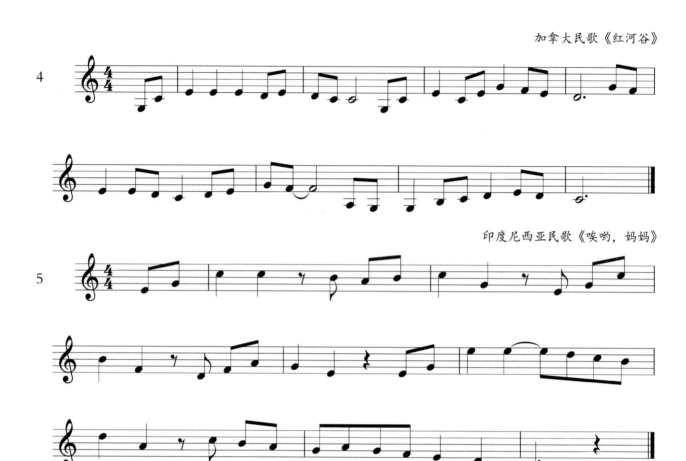

# 第九级视唱练耳

## 乐 理

### 1. 半音阶

半音阶指以半音组成的音阶。半音阶是以大小调式音阶为基础，在其全音之间填入半音而构成的。由于是以调式音阶为基础，因此在写半音阶过程中，应当体现调式音级的各种关系。写法如下。如图9-1所示。

大调半音阶写法：自然音级不动，上行时大二度间用升高Ⅰ、Ⅱ、Ⅳ、Ⅴ级和降低Ⅶ级来填补；下行时用大二度间用降低Ⅶ、Ⅵ、Ⅲ、Ⅱ级和升高Ⅳ级来填补。

小调半音阶写法：上行时按照关系大调半音阶记谱；下行时按照同名大调半音阶记谱。

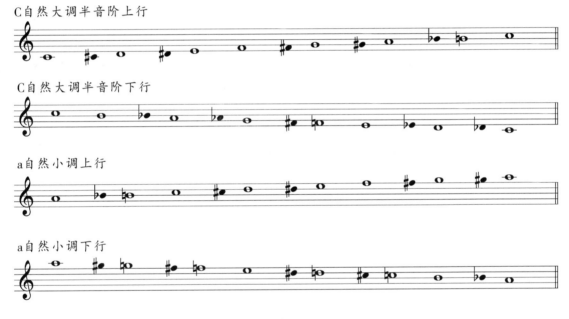

图 9-1

### 2. 复杂的节拍

在较大型音乐作品中或需要表现较复杂音乐情感时，拍号往往不再（只）是单拍子或复拍子，如：混合拍子；变换拍子；散拍子等。

（1）混合拍子：由不同类型的单拍子组合在一起的拍子为混合拍子。如：$\frac{5}{4}$，$\frac{7}{4}$，$\frac{7}{8}$等。

（2）变化拍子：由于不同需要，先后出现不同的节拍叫做变化拍子。

（3）散拍子：没有固定强弱规律的拍子称为散拍子。其特点是：音乐速度及单位拍相对自由，根据演奏（演唱）者对作品的理解可做自由处理。在中国作品中常出现，常用"散板""自由地""廾"来标记说明。

# 节 奏

# 视 唱

# 第十级视唱练耳

## 乐 理

世界各地区、各民族音乐风格缤纷多彩，所用到的调式也是多种多样，除之前讨论的大小调式外，还有中古调式、各民族调式等等。下面介绍中国民族调式。

中国民族调式：中国民族调式是指以宫、商、角、徵、羽五声构成的五声调式及以五声为基础的六声和七声调式。

### 1. 五声调式

宫、商、角、徵、羽这5个调式音级只表示各音级间固定的音程关系，而不代表固定的音高。其音程关系依次是大二度，大二度，小三度，大二度，小三度。因此可以把这5个调式音级分别当做主音，并可假定为12个不同高度。因此在说某一调名时，可以是"C宫调""E商调""♭B徵调"等等，如图9-1所示。

图 9-1

在中国民族音乐理论中把宫、商、角、徵、羽叫正音。比正音高半音叫"清"，相当于#（升记号）。比正音低半音叫"变"，相当于b（降记号）。比正音低全音叫"闰"，相当于bb（重降记号）。这些变化音级叫偏音。它们是清角、变徵、变宫、闰。如果以C为宫的话，它们分别相当于F、#F、B、♭B。

## 2. 六声调式

在五声调式基础上加入清角或变宫即为六声调式。具体如下。

C宫（六声加清角）：

宫（C）、商（D）、角（E）、清角（F）、徵（G）、羽（A）、宫（C）。

G商（六声加变宫）：

商（G）、角（A）、徵（C）、羽（D）、变宫（E）、宫（F）、商（G）。

## 3. 七声调式

在五声调式基础上加入4个偏音形成三种七声调式。分别是：

（1）加入清角和变宫的清乐音阶：宫、商、角、清角、徵、羽、变宫、宫。

（2）加入变徵和变宫的雅乐音阶：宫、商、角、变徵、徵、羽、变宫、宫。

（3）加入清角和闰的燕乐音阶：宫、商、角、清角、徵、羽、闰、宫。

在七声调式中，只在七声调式中，只以正音作为主音，偏音不能作为主音。

另外，在形式上看七声清乐音阶与自然大调的结构完全一样，但是由于各音级在调式内的属性和功能不一样，旋律体现出来的风格和情绪是完全不同的，要多哼唱旋律体会对比两者的区别。

# 节 奏

# 视 唱

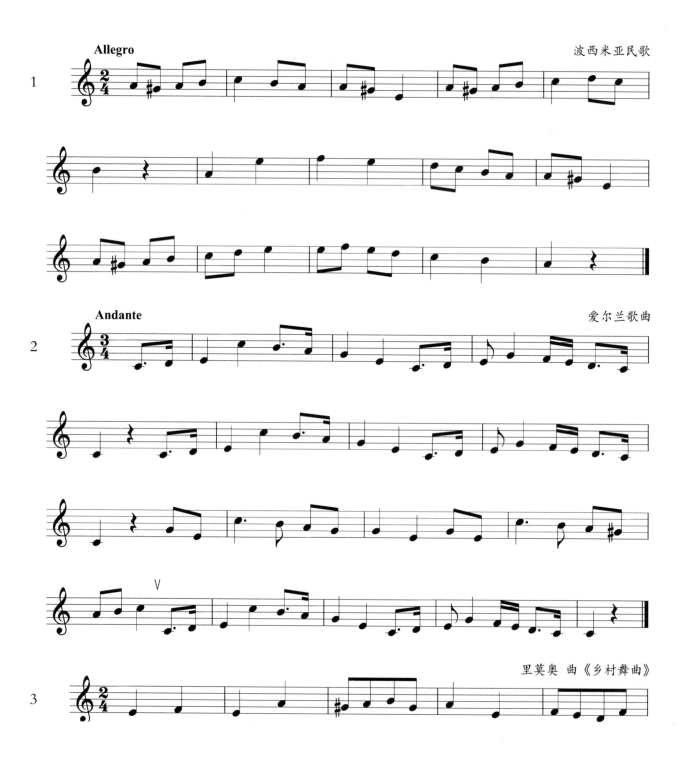

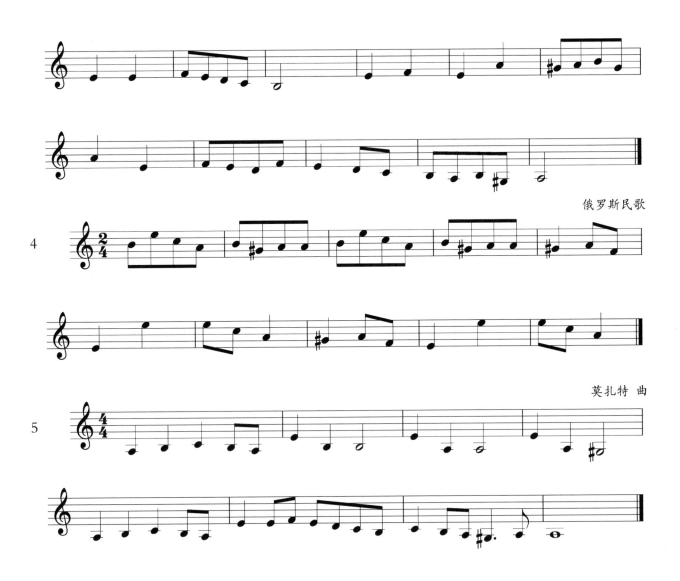

# 感 谢

根据国家社会艺术水平考级的最新要求，我们在总结多年教学经验的基础上，广泛征求广大师生的意见，西安音乐学院考级委员会组织相关专家、教授编写了"西安音乐学院社会艺术考级教材"系列用书，包括《拉丁舞》等共计36册。

体育舞蹈是我国开展的新兴体育运动项目，在全民健身和社会艺术发展中具有重要地位，受众面非常广。近年来，随着社会经济的发展，人们对于艺术的培养以及健康的追求也愈来愈高，为进一步完善和规范体育舞蹈——拉丁舞的教学和考级工作，根据西安音乐学院要求，由培训考级中心组织编写《拉丁舞》一书。

本书分为6章，主要内容为：概述、基础常识、技术通则、技术等级规定组合、常用舞步详解、视唱练耳。

本书既可供社会艺术水平考级考生使用，也可作为体育舞蹈爱好者、体育舞蹈教师、全民健身指导员及健身者的辅导用书。

本书的编写工作由西安音乐学院培训考级中心牵头，组织培训考级中心内相关优秀教师进行了一系列创编工作，在此首先要特别感谢学院考级办以及培训学校在本书编写过程中给予高度重视与全力支持，以及在技术创编过程中提供的专业帮助和场馆支持。特别感谢本书全体编委成员，在创编前期阶段，主要由陈文芳老师组织技术创编，创编中后期主要由祝成成、王萍老师负责，本书技术动作照片由王萍、付凯老师示范，祝成成老师负责拍摄，袁月、罗祥晋老师提供技术支持。

由于本项工作具有一定难度，在技术创编过程中既要受到动作类型选用的限制，又要考虑教学与考级的不同需求，以及不同年龄段、不同水平受众的接受程度，内容涉及较多方面，难免有不妥之处，希望各位专家老师以及爱好者提出宝贵意见。最后，再次感谢西安音乐学院培训考级中心，感谢全体编委会成员付出的努力，感谢在此过程中给予帮助的所有人。

由于水平有限，时间仓促，书中不足之处，敬请读者批评指正。

编 委 会

2019年7月